高等院校美术·设计
专业系列教材

摄影基础教程

林钰源 主编

蔡忆龙 著

岭南美术出版社

中国·广州

图书在版编目（CIP）数据

摄影基础教程/林钰源主编，蔡忆龙著. — 广州：岭南美术出版社，2022.2
（大匠：高等院校美术·设计专业系列教材）
ISBN 978-7-5362-7435-8

Ⅰ. ①摄… Ⅱ.①林…②蔡… Ⅲ.①摄影技术—高等院校—教材 Ⅳ.①J41

中国版本图书馆CIP数据核字(2021)第270783号

出 版 人：刘子如
策　　划：刘向上　李国正
责任编辑：郭海燕　王效云　李国正
责任技编：谢　芸
责任校对：钟　怡
装帧设计：黄明珊　罗　靖　黄金梅
　　　　　朱林森　黄乙航　盖煜坤
　　　　　徐效羽　郭恩琪　石梓洳
　　　　　邹　晴
　　　　　友间文化

大匠——高等院校美术·设计专业系列教材
DA JIANG GAODENG YUANXIAO MEISHU SHEJI ZHUANYE XILIE JIAOCAI
摄影基础教程
SHEYING JICHU JIAOCHENG

出版、总发行：岭南美术出版社（网址：www.lnysw.net）
　　　　　　　（广州市文德北路170号3楼 邮编：510045）
经　　销：全国新华书店
印　　刷：东莞市翔盈印务有限公司
版　　次：2022年2月第1版
　　　　　2022年2月第1次印刷
开　　本：889 mm×1194 mm　1/16
印　　张：10
印　　数：1—2500册
字　　数：208.9千字
ISBN 978-7-5362-7435-8

定　　价：65.00元

《大匠——高等院校美术·设计专业系列教材》

/ 编 委 会 /

主　　编：林钰源

编　　委：杨晓旗　程新浩　何新闻　曾智林　刘颖悟

　　　　　尚　华　李绪洪　卢小根　钟香炜　杨中华

　　　　　张湘晖　谢　礼　韩朝晖　邓中云　熊应军

　　　　　贺锋林　陈华钢　张南岭　卢　伟　张志祥

　　　　　谢恒星　陈卫平　尹康庄　杨乾明　范宝龙

　　　　　孙恩乐　金　穗　梁　善　华　年　钟国荣

　　　　　黄明珊　刘子如　刘向上　李国正　王效云

本书编委：李可旻　汤佳佳　李登煜

总序 致敬工匠

"造物"，无疑是人与动物之间的最大区别。人能"造物"而没有动物能"造物"。目前我们看到的人类留下的所有文化遗产几乎都是人类的"造物"结果。"造物"从远古到现代都离不开"工匠"。"工匠"正是这些"造物"的主人。"造物"拉开了人与动物的距离。人在"造物"之时，需要思考"造物"所要满足的需求，和如何满足需求的具体可行性方案，这就是人类的设计活动。在"造物"的过程中，为了能够更好地体现工匠的"匠意"，往往要求工匠心中要有解决问题的巧思——"意匠"。没有具体可行的路径和方法，没有明确的思路和巧妙的点子，就不可能达成最初设定的目标。这个过程需要精准找到解决问题的点子和具体可行的加工工艺方法，以及娴熟驾驭具体加工工艺的高超技艺，才能达成解决问题满足需求的目标。这个过程需要选择合适的材料，需要根据材料进行构思，需要根据材料进行必要的加工。古代工匠早就懂得因需选材，因材造意，因意施艺。优秀工匠在解决问题的时候往往表现出匠心独运和高超技艺，从而获得人们的敬仰。

在这里，我们要向造物者——"工匠"致敬！

一、编写"大匠"系列教材的初衷

2017年11月，我来到广州商学院艺术设计学院。我发现当前很多应用型高等院校设计专业所用教材要么沿用原来高职高专的教材，要么直接把学术型本科教材拿来凑合着用。这与应用高等院校对教材的要求不相适应。因此，萌发了编写一套应用型高等院校设计专业教材的想法。很快，得到各个兄弟院校的积极响应，也得到岭南美术出版社的大力支持，从而拉开了编写"大匠——高等院校美术·设计专业系列教材"的序幕。

对中国而言，发展职业教育是一项国策。随着改革开放和中国制造业的迅猛发展，中国制造的产品已经遍布世界各国。同时，中国是个人口大国，中国的高等教育发展迅猛。但中国的职业教育却相对滞后。近年来才开始重视职业教育。2014年李克强总理说："发展现代职业教育，是转方式、调结构的战略举措。由于中国职业教育发展不够充分，使中国制造、中国装备质量还存在许多缺陷，与发达国家的高中端产品相比，仍有不小差距。'中国制造'的差距主要是职业人才的差距。"要解决这个问题，就必须发展中国的职业教育。

艺术设计专业本来就是应用型专业。应用型艺术设计专业无疑属于职业教育，是中国高等职业教育的重要组成部分。

艺术设计一旦与制造业紧密结合，就可以提升一个国家的软实力。"中国制造"要向"中国智造"转变，需要中国设计。让"美"融入产品成为产品的附加值需要艺术设计。在未来的中国品牌之路上需要大量优秀的中国艺术设计师的参与。为了满足人民群众对美好生活的向往，需要设计师的加盟。

设计可以提升我们国家的软实力，可以实现"美是一种生产力"，可以有助于满足人民群众对美好生活的向往。在中国的乡村振兴中，我们看到设计发挥了应有的作用。在中国的旧改工程中，我们同样看到设计发挥了化腐朽为神奇的效用。

没有好的中国设计，就不可能有好的中国品牌。好的国货、国潮都需要好的中国设计。中国设计和中国品牌都来自中国设计师之手。培养中国自己的优秀设计人才无疑是当务之急。中国现代高等教育艺术设计人才的培养，需要全社会的共同努力。这也正是我们编写这套"大匠——高等院校美术·设计专业系列教材"的初衷。

二、冠以"大匠"，致敬"工匠精神"

这是一套应用型的美术·设计专业系列教材，之所以给这套教材冠以"大匠"，因为我们高等院校艺术设计专业就是培养应用型艺术设计人才的。用传统语言表达，就是培养"工匠"。但我们不能满足于培养一般的"工匠"，我们希望培养"能工巧匠"，更希望培养出"大匠"。甚至企盼培养出能影响一个时代和引领设计潮流的"百年巨匠"，这才是中国艺术设计教育的使命和担当。

"匠"字，许慎《说文解字》称：从匚，从斤。斤，所以做器也。匚指筐，把斤头放在筐里，就是木匠。后陶工也称"匠"，直至百工皆以"匠"称。"匠"的身份，原指工人、工奴，甚至奴隶。后指有专门技术的人。再到后来指在某一方面造诣高深的专家。由于工匠一般都从实践中走来，身怀一技之长，能根据实际情况，巧妙地解决问题，而且一丝不苟，从而受到后人的推崇和敬仰。鲁班，就是这样的人。不难看出，传统意义上的"匠"，是具有解决问题的巧妙构思和精湛技艺的专门人才。

"工匠"，不仅仅是一个工种，或是一种身份，更是一种精神，也指人们常说的"工匠精神"。"工匠精神"在我看来，就是积淀丰富的生活经验面对具体问题能具体分析的实事求是的科学态度，是解决具体问题的巧妙构思所体现出来的智慧，是掌握一手高超技艺和对技艺的精益求精的自我要求。因此，不怕面对任何难题，不怕想破脑壳，不怕磨破手皮，一心追求做到极致，而且无怨无悔。工匠身上这种"工匠精神"，是工匠获得人们敬佩的原因之所在。

《韩非子》载"刻削之道，鼻莫如大，鼻大可小。眼莫如小，眼小可大"。借木雕匠人的木雕实践，喻做事要留有余地，透露出"工匠精神"中也隐含着智慧。

民谚"三个臭皮匠，赛过一个诸葛亮"，也在提醒着人们在解决问题的过程中集体智慧的重要性。不难看出，"工匠精神"也包含了解决问题的智慧。

无论是"运斤斫鼻"还是"游刃有余"，都是古人对能工巧匠随心所欲的精湛技术的惊叹和褒扬。

一个民族，不可以没有优秀的艺术设计者。

人在适应自然的过程中，为了使人的生活方式变得更加舒适、惬意是需要设计的。今天，在我们的生活中，设计已无处不在。

未来中国设计的水平如何，关键取决于今天中国的设计教育。当前的中国设计教育决定了中国未来的设计人员队伍素质和水平。这也是编写这套"大匠——高等院校美术·设计专业系列教材"的动力。

三、"大匠"系列教材的基本情况和特色

"大匠"系列教材，明确定位为"培养新时代应用型高等艺术设计专业人才"的教材。

教材编写既着眼于时代社会发展对设计的要求，紧跟当前人才市场对设计人才的需求，也根据生源情况量身定制。教材对课程的覆盖面广，拉开了与传统学术型本科教材的距离，在突出时代性的同时，突出应用性和实战性。力求做到深入浅出，简单易学。让学生可以边看边学，边学边用。尽量朝着看完就学会，学完就能用的方向努力。"大匠"系列教材，填补了目前应用型高等艺术设计专业教材的阙如。

教材根据目前各应用型高等院校设计专业人才培养计划的课程设置来编写，基本覆盖了艺术设计专业的所有课程，包括基础课、专业必修课、专业选修课、理论课、实践课、专业主干课、专题课等。

每本教材都力求篇幅短小精练，直接以案例教学来阐述设计规律。这样既可以讲清楚设计的规律，做到深入浅出，也方便学生举一反三，易学易懂，从而大大压缩了教材的篇幅。同时，也突出了教材的实战性。

教材具有鲜明的时代性。重视课程思政，把为国育才、为党育人、立德树人放在首位。明确提出培养为人民的美好生活而设计的新时代设计人才。

设计当随时代。新时代、新设计呼唤推出新教材。"大匠"系列教材正是追求适应新时代要求而编写。重视学生现代设计素质的提升，重视处理素质培养和设计专业技能的关系，重视培养学生协同工作和人际沟通能力。致力培养学生具备东方审美眼光和国际化设计视野，培养对未来新生活形态有一定的预见能力。同时，使学生能快速掌握和运用更新换代的数字化工具。

因此，在教材中力求处理好学术性与实用性的关系，处理好传承优秀设计传统和时代发展需要的创新关系。既关注时代设计前沿活动，又涉猎传统设计经典案例。

在选择主编方面，发挥各参编院校优势和特色，发挥各自所长，使每位主编尽量都是这一方面的专家。同时，该套教材首次引入企业人员参与编写。

四、鸣谢

感谢岭南美术出版社领导们对这套教材的大力支持！感谢各个参加编写教材的兄弟院校！感谢各位编委和主编！感谢对教材进行逐字逐句细心审阅的编辑们！感谢黄明珊老师设计团队为教材的形象，包括封面和版式进行了精心设计！正是你们的参与和支持，才使得这套教材能以现在的面貌出现在大家面前。谢谢！

<div align="right">

林钰源

华南师范大学美术学院首任院长、教授、博士生导师

2022年2月20日

</div>

目　录

1

第一章

摄影器材

章节前导
Chapter preamble

　　了解照相机的基本结构及种类，利用照相机和好镜头的功能特征，针对不同题材的拍摄内容，拍摄前对照相机、镜头的选择等皆与其表现效果密切相关。因此，对照相机的种类、镜头、功能的认识以及合理的使用是拍摄成功的关键。

第一节　照相机的基本结构及种类

一、照相机的基本结构

自1839年8月19日法国公布了"达盖尔银版摄影术"（图1.1-1）至今，照相机经过了180多年的发展，许多不同种类的照相机丰富了摄影艺术的创作方式。从第一台具有商业价值的可携式木箱照相机（图1.1-2）开始，到现在微电子技术的引入，照相机的整体性能得到了飞速的发展。

照相机就像一个不透光的盒子，它是用感光材料逐幅记录影像的仪器。一般来说，照相机必须具有以下的基本部分：

（1）镜头：用光学玻璃制成，把进入镜头的光线汇聚起来，将外界的景物聚焦成像。镜头可以按焦点距离的长短分类。

（2）光圈：如同眼睛的瞳孔，用以调节光进入镜头的亮度。与快门配合，满足准确的曝光需要。

（3）对焦装置：使不同距离的景物在胶片上产生清晰的影像。现代照相机的对焦设计有手动对焦和自动对焦两大类。

（4）快门：控制光进入镜头的时间长短，调节进光量强弱，与光圈配合，完成准确的曝光需要。

（5）进片装置：控制胶片在照相机中的位置，以便胶片能在照相机拍摄后有顺序地更换一幅未曝光过的新胶片。

（6）取景器：显示所拍的景物，以便在拍摄时取景及构图。

（7）记数显示器：显示已经拍摄的画幅张数或尚未拍摄的画幅张数。

现代的照相机大部分还配有测距与测光系统，用以提高对焦与曝光的精度。在中、小型相机上常配有内置闪光灯，以便在光线较暗的情况下进行补光拍摄。

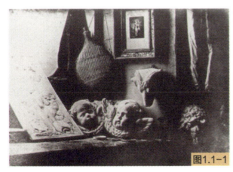
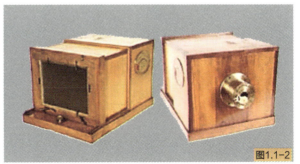

图1.1-1　《画室》是存世最早的使用"达盖尔银版摄影术"拍摄的照片

图1.1-2　世界上第一台可携式木箱照相机

二、照相机的种类

照相机种类五花八门，最常见的有小型135型照相机、中型120型单反相机、机背取景照相机、数码相机等。下面将对几款常用机型作具体介绍。

（一）小型 135 型照相机

1914年，德国莱卡公司的机械工程师奥斯卡·巴纳克研制了一台小型照相机，焦距42mm，快门速度为1/40s，使用35mm电影胶片，成为世界上第一台135型照相机——莱卡"Ur-leica"（图1.1-3）。它的问世，改变了以往摄影师用大型照相机支三脚架等种种不便的工作方式，将拍摄引向灵巧实用的发展方向。

现代的五棱镜取景单反相机始创于20世纪50年代。日本相机制造业走在前列，佳能、尼康、美能达等著名品牌将小型相机的光学和机械技术推向新高峰，使135型单反相机成为相机小型化的主流。图1.1-4为日本尼康公司在1959年推出的第一架135型单镜头反光照相机Nikon F，它是一款可以方便地更换镜头、取景器，并备有卷片马达的专业型相机。

135型照相机使用35mm胶卷，中心画幅为36mm×24mm。其特点为体积小，携带方便，拍摄画幅数量多，并可根据拍摄需要，更换不同的镜头（大口径的镜头适合不同强弱光线的拍摄），高速快门设置有利于动态的抓拍。自动化功能包括自动上片、自动倒片、自动调焦、自动感光度设定和连续拍摄等，同时配置了多种摄影附件使拍摄效率和拍摄质量大大提高。

（二）中型 120 型单反相机

1928年产生了世界上第一台双镜头反光120型相机——德国"禄来"相机，由德国弗兰克和海德克公司推出，1929年，由该公司制造的禄来弗莱克斯120型双镜头反光相机，其设计原理一直沿用至今。

1948年"哈苏1600F型"相机的问世，标志着120型单镜头反光相机进入民用

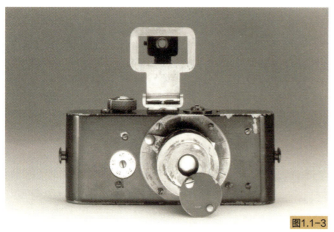

图1.1-3　1914年划时代意义的机械化相机莱卡"Ur-leica"诞生

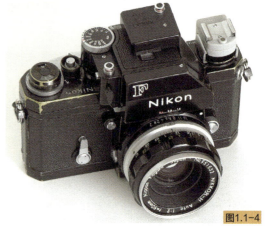

图1.1-4　Nikon F单镜头反光照相机

摄影领域。120型单反相机有平视取景、单镜头反光取景、双镜头反光取景及折叠式取景装置等。

120型单反相机使用120型胶卷或220型胶卷，120型胶卷长度为830mm，220型胶卷长度为120型胶卷的两倍，底片的规格有60mm×45mm、60mm×60mm、60mm×70mm、60mm×90mm、60mm×120mm，因120型单反相机后背的规格不同而不同。其特点为画幅面积较大，适用于较大开幅的印刷品，同时也可放大巨幅照片和制作灯箱广告等，因此一般商家客户均指定使用120型单反相机拍摄广告片。单镜头相机可根据拍摄对象需要更换不同焦距的镜头，也可根据拍摄需要更换不同画面大小的后背，或更换数字后背记录为电子文档。

目前世界上流行的120型单反相机有哈苏照相机（图1.1-5）、禄来照相机（图1.1-6）、玛米亚照相机（图1.1-7）等。

（三）机背取景照相机（大型专业座机）

机背取景照相机是大尺寸照相机，它使用大画幅4×5英寸（相片尺寸按常规用法"英寸"体现，1英寸=2.54厘米=25.4毫米，以下全书同）、5×7英寸或8×10英寸的散页胶片，这几种底片的片盒通常一次只能在正面、反面各装一张胶片，一次只拍一张，一次只冲洗一张。当使用特制的胶片盒时，也可以使用120型胶卷拍摄。大型座机的基本结构并不复杂，主要包括四部分：①承载相机主体的座架和轨道，②前座——装置镜头的镜头框架，③后座——装置聚焦屏和胶片盒的聚焦屏框架，④连接前座和后座的皮腔。

机背取景照相机一般分为双轨和单轨两种。相机的前座和后座可以在轨道上任意滑动，单轨相机比双轨相机具有更好的灵活性和可调整幅度功能，相机的主要部件都可以随意组合、装卸。单轨相机有更加广泛的可变性，前后座的摇摆、仰俯、平移、升降都有更大的幅度，因而在广告摄影中有更大的实用价值，是广

图1.1-5
哈苏照相机

图1.1-6
禄来HY6型照相机

图1.1-7
玛米亚照相机

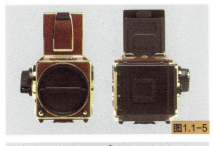

图1.1-5

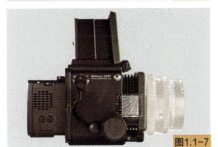

图1.1-7

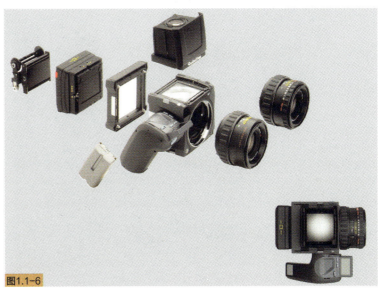

图1.1-6

告摄影棚里必备的相机之一。其特点为移轴功能，可有效地控制透视和景深。它不但适用于风景、建筑、人物等摄影，尤其适合静物摄影和广告摄影。大尺寸的胶片可获得高品质的影像，也较容易修整。在放大照片中，大尺寸胶片的小缺点不会太明显。在分色制版中，颗粒也会更细，线条、影调、色彩会更丰富和更清晰。因此，印刷品可获得最佳效果。可根据拍摄对象需要更换不同焦距的镜头，或配合数字后背记录为电子文档。

但大型座机也有它的缺点，使用大型座机在拍摄时操作烦琐，不能期望它像小型、中型相机那样快捷、简便，不能连续拍摄。使用散页胶片每拍一张要换一次或反转一次片盒，拍摄一次都要把各步骤、各数值重新归零确认、重复设置。从对焦玻璃看到的影像，如果不使用反光型放大镜，所看到的影像是上下左右完全相反的，容易造成错觉。

双轨相机主要有林哈夫（LINHOF）（图1.1-8）、骑士（HORSEMAN）等品牌，单轨相机有仙娜（SINAR）（图1.1-9）、凯宝（CAMBO）、星座（TOYO）（图1.1-10）等品牌。

（四）数码照相机

1981年索尼推出了全球第一台不用感光胶片的电子相机——玛维卡（Mavica）（图1.1-11）。该相机使用一块10mm×12mm的CCD薄片取代底片，是目前数码相机的雏形，它使影像的定格摆脱了感光材料，摄影在某种意义上发生了根本性的变革。

图1.1-8
林哈夫（LINHOF）照相机

图1.1-9
仙娜（SINAR）照相机

图1.1-10
星座（TOYO）照相机

图1.1-11
玛维卡（Mavica）电子照相机

图1.1-12
尼康（Nikon）数码照相机

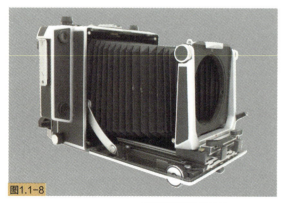

图1.1-8

图1.1-9

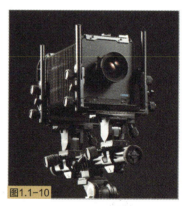

图1.1-10

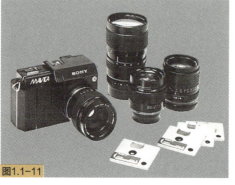

图1.1-11

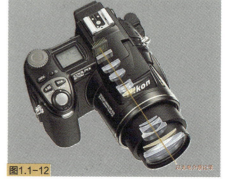

图1.1-12

图1.1-13

图1.1-14

1. 数码照相机的记录方式

数码相机是一种不用胶卷就可拍照的相机（图1.1-12）。数码照相机和传统照相机的根本区别在于记录方式的不同：传统照相机以银盐来记录图像，而数码照相机是以光电介质来记录图像。数码摄影是利用数码技术和设备拍摄并处理图像。用数码技术不仅可以对图像进行后期制作，还可以把传统方式获得的照片（包括正片和负片）经过扫描或其他方式转换成数码图像，并利用数码技术对其进行图像处理、编辑和输出。

2. 数码照相机的结构分类及特点

（1）袖珍机型：体积小巧，液晶显示屏可用于取景及回放图像，大多数带有内置变焦镜头，但不可更换镜头，高度自动化，是大众拍摄生活、旅游照片的最佳选择。图1.1-13为1995年卡西欧生产的QV-10型数码相机，它是第一个装有LCD监视器，能够实时取景的数码相机。

（2）数码单镜头反光照相机：在外观和操作方面都像35mm单镜头反光照相机，可以根据拍摄需要更换镜头及附件，更好地发挥单反相机的功能，以满足各种拍摄的需要。但是由于数字成像芯片大部分比35mm画幅小，所以有效焦距可能与同系列的胶片机型不完全一致。主要作为新闻、军事、摄影创作等应用。其缺点是体积、重量偏大。图1.1-14为2003年佳能生产的EOS 300D照相机，它使数码单反迅速普及。

（3）数码后背：1993年丹麦飞思（PHASEONE）公司开始生产第一台扫描后背，宣告高端数码产品推向了市场。许多中画幅单镜头反光照相机和专业座机被设计成可以接驳数码后背，随时与传统相机的胶片后背转换。数字后背可以直接存储图片到连接着的计算机内或存储卡里，有的可以逐行扫描图像，分辨率从600万像素至4000万像素，价格也高达几万元至几十万元不等，主要供商业广告摄影使用。

第二节　镜头以及各焦距的选择与使用技法

一、镜头的特征

每个相机都有镜头，镜头的基本功能是把纳入的光线汇集起来，在胶片上形

图1.1-13
卡西欧QV-10型照相机

图1.1-14
佳能EOS 300D照相机

成一个清晰的影像。镜头一般由光学系统和机械装置两部分组成。光学系统主要是若干单片透镜或胶合透镜等元件。在这些镜片的表面镀有一层增透膜，它起到更有效地消除眩光及色差的作用。机械装置主要有固定光学元件，如镜筒、透镜座、连接环等；镜头调节机构有光圈调节环、对焦环、变焦环等；决定曝光量的机构有光圈叶片、收缩光圈机构等；还有预看景深按钮、自拍装置、闪光联动装置等。相机的性能与质量很大程度上取决于镜头的性能与质量。

二、快速镜头与慢速镜头

镜头的速度其实是指镜头口径。镜头的快慢主要是指不同镜头在同一光线下用其最大的光圈拍摄时，口径大的曝光时间短，因此称为"快速镜头"；口径小的曝光时间长，因此称为"慢速镜头"。例如，一个镜头开到最大的光圈值为 $f/2.8$，另一个镜头开到最大的光圈值为 $f/3.5$，那么 $f/2.8$ 的镜头使用起来就比 $f/3.5$ 的镜头快。

三、镜头的分类与选择

镜头的分类按焦距的长短可分为鱼眼镜头、超广角镜头、广角镜头、标准镜头、远摄镜头、超远摄镜头。其中焦距小于标准镜头的则为短焦距镜头，焦距大于标准镜头的则为长焦距镜头。镜头根据焦距能否改变，又分为定焦距镜头和变焦距镜头。

镜头的焦距是指从镜头中心到胶片上所形成的清晰影像的距离。一个镜头的焦点距离，决定着被摄物在胶片上所形成的影像的大小。焦点距离愈大，所形成的影像愈大，其拍摄范围愈小；焦点距离愈小，所形成的影像愈小，其拍摄范围愈大。图1.2-1为各种镜头的拍摄范围角度。

（一）鱼眼镜头

鱼眼镜头（图1.2-2）的焦距很短，对135型照相机来说镜头的焦距在16mm以下，视角在180°以上，有的视角甚至达到230°，由于其巨大的类似鱼眼的视角而

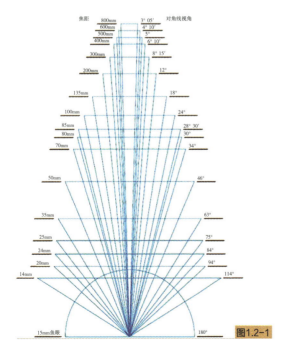

图1.2-1

图1.2-1
各种镜头的拍摄范围角度

图1.2-2
宾得（PENTAX）10mm-17mm鱼眼镜头

图1.2-2

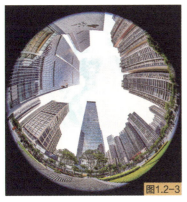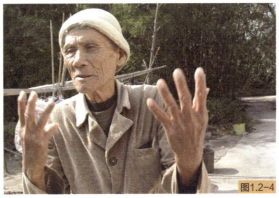

图1.2-3
鱼眼镜头效果
汤佳佳　摄

图1.2-4
蔡忆龙　摄

得名。鱼眼镜头的像场照度比较均匀，其拍摄范围极大，使景物的透视感得到极大的夸张，同时也存在严重的桶形畸变像差，影像的失真率比其他的镜头都大（图1.2-3）。

（二）超广角镜头与广角镜头

超广角镜头与广角镜头的焦距比标准镜头短，但比鱼眼镜头长。在135型的相机镜头中，焦距在17mm～21mm，视角范围大于90°的被称为超广角镜头，焦距等于或大于24mm，视角范围等于或小于84°的被称为广角镜头。

超广角镜头与广角镜头成像的主要特性及成像效果：

（1）超广角镜头在拍摄时会出现影像畸变像差较大的现象，尤其在画面边缘，近距离拍摄时要注意影像变形失真的问题（图1.2-4）。

（2）纵深景物的近大远小收缩比例强烈，能带来透视感较强的画面效果（图1.2-5）。

（3）景深大，有利于把纵深度大的被摄物都清晰地表现在画面上（图1.2-6）。

（4）视角大，有利于近距离摄取较广阔的景物范围，在室内拍摄更有优势（图1.2-7）。

以上四种特性，焦距越短就越明显。

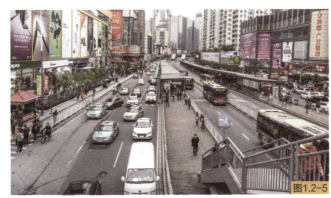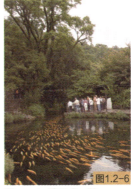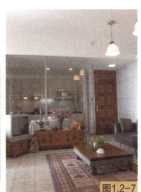

图1.2-5　陈明　摄　　　　　　　　图1.2-6　蔡忆龙　摄　　　图1.2-7　蔡忆龙　摄

（三）标准镜头

标准镜头（图1.2-8）的焦距与视角比较适中、自然。所拍摄的画面中景物间的透视效果、比例等都与人眼的视角较为接近。其成像质量也比同等档次的其他镜头要好（图1.2-9、图1.2-10）。

标准镜头是指焦距长度与相机画幅对角线长度近似的镜头。画幅不同的相机，标准镜头的焦点距离也不同。如135型照相机的画幅为24mm×36mm，对角线长度为44mm，其标准镜头则为50mm，视角范围在45°左右；120型照相机的画幅为60mm×60mm，对角线长度为75mm，其标准镜头则为75mm或80mm；画幅为10.2mm×12.7mm机背取景照相机，对角线长度为150mm，其标准镜头则为150mm。尽管不同画幅的标准镜头焦距不同，但它们的视角都与人眼视角接近。

（四）远摄镜头与超远摄镜头

远摄镜头和超远摄镜头（图1.2-11）的焦距比标准镜头长，视角比标准镜头小，也称长焦距镜头。例如135型照相机的镜头中，焦距85mm～135mm的镜头称为远摄镜头或中焦镜头（又称为肖像镜头），其视角范围在18°～28°；焦距135mm～300mm的镜头称为普通远摄镜头，其视角范围在8°～18°；焦距300mm～2000mm的镜头称为超远摄镜头，其视角范围在8°以下。

远摄镜头与超远摄镜头主要特性及成像效果：

（1）远摄镜头与超远摄镜头相对孔径较小，最小的光圈可达$f/32$、$f/45$。

（2）景深小，有利于摄取虚实结合的影像（图1.2-12）。

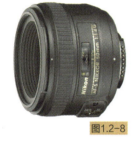
图1.2-8

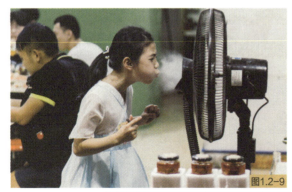
图1.2-9

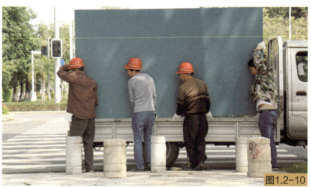
图1.2-10

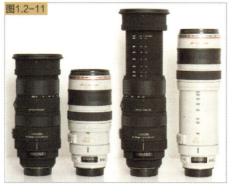
图1.2-11

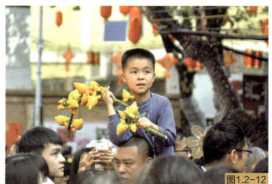
图1.2-12

图1.2-13

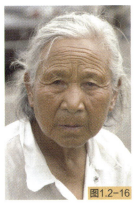

图1.2-16

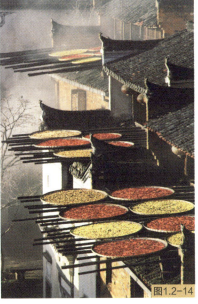

图1.2-14

图1.2-15

图1.2-13　　　　图1.2-15
凌瀚琛　摄　　　陈锦泰　摄

图1.2-14　　　　图1.2-16
黄晓玲　摄　　　蔡忆龙　摄

（3）镜头视角窄，能远距离摄取景物的较大影像，而且不干扰到被拍摄体（图1.2-13）。

（4）能使纵深景物的近大远小的比例缩小，使前后景物在画面上更紧凑，压缩了画面透视的纵深感（图1.2-14）。

（5）中焦镜头拍摄人物可以保持一段距离，使人物的形态相对自然；影像畸变像差小，可以避免出现人物的脸部变形（图1.2-15、图1.2-16）。

以上五种特性，焦距越长就越明显。

（五）变焦距镜头

变焦距镜头（图1.2-17、图1.2-18）（以下简称"变焦镜头"）是使用最灵活方便的镜头。其镜头焦距可在一定的幅度内自由调节，从而得到不同大小视角的影像；拍摄时可根据构图需要，在不改变拍摄距离的情况下，调节成像比例。这意味着一只变焦镜头起到了若干只不同的焦距镜头的作用。

根据变焦环的操作方式的不同，可将变焦镜头分为单环式变焦镜头和双环式变焦镜头。

图1.2-17

图1.2-18

图1.2-17
Canon变焦镜头

图1.2-18
Nikon变焦镜头

图1.2-19
杨子曦 摄

图1.2-20
蔡忆龙 摄

图1.2-21
MINOLTA变焦镜头

　　单环式变焦镜头又称推拉式变焦距镜头。此类镜头是变焦和对焦使用同一个镜环，左右转动调焦，前后推拉变焦。其优势是操作简便、迅速，有利于抓拍；不足是变焦时很容易使已调好的焦点移位，导致影像不实（图1.2-19、图1.2-20）。

　　双环式变焦镜头又称转环式变焦镜头。此类镜头是变焦和对焦前后两个环分别工作。其优势是变焦和调焦互不干扰，精度较高；不足是操作比较麻烦，不利于抓拍。

　　随着相机自动化的提高与发展，现代电子对焦的变焦镜头多采用双环式。由于相机中自动对焦的操作方便、准确、快捷，手动对焦使用相对较少，故在设计上镜头的变焦环成了镜头上的主要调节环（图1.2-21）。

　　1. 变焦镜头的主要优点

　　（1）一只变焦镜头能代替若干只定焦镜头，可避免频繁地更换镜头，有"一镜走天下"的美称。

　　（2）摄距不变，方便构图。不必为摄取同一对象不同景别的画面而前后跑动。

　　（3）有些变焦镜头上标有"Macro"或"M"，意为可用于微距摄影拍摄，用于拍摄细小物品的大结像（特写），这样既可远摄又可拍摄微距，更具多样性。

　　2. 变焦镜头的主要缺点

　　（1）变焦镜头口径通常较小，如用高速快门速度和用大光圈时，不能满足需要，因现今大多数专业的变焦镜头最大光圈为$f/2.8$，其他普通类型的多是$f/3.5\sim f/5.6$。

　　（2）使用变焦镜头时取景屏也不如用定焦镜头时明亮，还经常出现裂像聚焦，指示失灵。

　　（3）成像质量不及定焦镜头。

　　（4）变焦镜头在全开光圈下拍摄时像差较大，而且画面中心与边缘的亮度相差明显。

　　（5）由于变焦镜头镜片数目较多，所以逆光拍摄时容易出现眩光和幻影。

　　3. 变焦镜头的选择

　　（1）当只能配备一只变焦镜头时可考虑包含广角、标准与中焦的镜头。如24mm～70mm、28mm～135mm、28mm～200mm等。镜头变焦范围小，成像质量较好；镜头变焦范围大，性价比高，但过大的变焦比会影响成像质量，影像不宜放大。

（2）当能配备两只变焦镜头时可考虑包括所有常用的焦距，但要注意两只镜头的变焦范围不要有过多的重复。如28mm～70mm加上70mm～210mm、28mm～85mm加上85mm～250mm、24mm～50mm加上50mm～250mm等。这几种搭配可以算是业余摄影者的最佳选择。

（3）当能配备三只变焦镜头时可考虑包括超广角、标准、中焦与长焦的镜头。如17mm～35mm加上35mm～105mm及100mm～300mm这三只镜头的组合应该是较为高档次的配置。

在使用中档的变焦镜头到300mm焦距的时候，要注意镜头的孔径只有f/5.6，手持拍摄时手抖的下限为1/300s～1/500s，室外光线不足时需要把光圈调到最大。最好是选择有防抖动功能的VR镜头和使用三脚架。

除了上述介绍的常用镜头外，还有一些用于特殊拍摄效果的特殊镜头，如微距镜头、透视调整镜头、柔焦镜头等。

四、镜头的拍摄技巧与实验

（1）爆炸效果拍摄技巧实验：使用变焦镜头拍摄物体，使画面产生新的动感，可在按下快门曝光的瞬间急速推拉镜头的焦距，使画面产生强烈的由中心向四周扩散的放射线条，形成一种"爆炸"效果。由于这一变焦过程是连续的，所以也称为连续变焦拍摄。其拍摄效果如图1.2-22。

（2）微距镜头的运用与拍摄技巧实验：微距镜头主要是在非常近的距离调焦使用，以使小物体能在画面中看上去较大。在近距离拍摄物体时，对焦准确是非常重要的，因为受景深的限制，为了把主体拍得清晰，建议用三脚架和小光圈。其拍摄效果如图1.2-23。

（3）透视调整镜头的运用与拍摄技巧实验：透视调整镜头又称为移轴镜头，是一种具有校正高大建筑物的垂直线向上收缩功能的镜头，主要用于建筑物摄影。其拍摄效果如图1.2-24。

图1.2-22

图1.2-23

图1.2-24

图1.2-22
爆炸效果　蔡忆龙　摄

图1.2-23
微距镜头的拍摄效果
谢汝邦　摄

图1.2-24
移轴镜头拍摄效果

（4）柔焦镜头的运用与拍摄技巧实验：柔焦镜头又称为柔光镜头，是一种能使影像产生轻度虚化的镜头，主要用于人像和风景拍摄。利用简单的材料自己制作，同样也可达到柔焦的效果。例如在一片干净的塑料片或天光镜上涂抹凡士林，可以做出各种奇特的效果——用手指或棉球涂成不同的花纹，放在镜头前面进行拍摄，此技巧创造出一种强烈的漫射形式。拍摄时可以通过调节光圈来使漫射力度产生变化。大光圈，如 $f/2.8$

图1.2-25　柔焦镜头拍摄效果

和 $f/4$ 产生最大的漫射，而较小的光圈，如 $f/11$ 和 $f/16$ 产生弱得多的柔焦效果。其拍摄效果如图1.2-25。

五、镜头的其他功能设置

镜头上有一些比较直观的标记，如"MF／AF"功能切换标记，MF表示手动，AF表示自动，拍摄时根据实际需要将它们拨到其标记上。有的镜头有VR标记，即抖动功能，一般选择开启（ON），也可选择关闭（OFF）（图1.2-26）。

一些带有微距功能的AF变焦镜头，将变焦环调到MACRO端，就可进行微距拍摄，继续转动使摄距变近，其成像放到最大的效果达到1：2。

专用定焦的微距镜头，贴近物体拍摄时作为微距镜头，同时离物体较远进行拍摄可作为普通定焦镜头使用，贴近物体拍摄时其成像可达到1：1的放大效果。在这种镜头上设有切换钮，可根据需要拨到任一标记上（即FULL和LIMIT）。FULL即"完整"，当设置为该功能时，拍摄微距及普通定焦镜头生效，即使在AF状态下也不受限制。LIMIT即"限定"，当设置为该功能时，相机的拍摄距离受到限制，在进行微距拍摄时便无法作普通定焦镜头使用，而在作普通定焦镜头拍摄时也无法作为微距拍摄。若要变更其对焦距离，须把镜头设置为FULL（图1.2-27）。

防震镜头上的防抖功能启动按键，启用时选ON，半按下快门按钮0.5秒后，即可启用；关闭时选OFF（图1.2-28）。

图1.2-26
Nikon防抖镜头

图1.2-27
微距镜头的选择

图1.2-28
Canon防抖镜头

图1.2-26

图1.2-27

图1.2-28

第三节 感光胶片与数码存储载体

100多年前，摄影师为了得到一个影像，要在阳光下曝光达8个小时，经过达盖尔不懈的努力才勉强得到铜版上的模糊的正像。今天，高级的感光胶片只需轻松曝光，便能在闪烁的火焰中记录下清晰的影像；神奇的"宝丽来"胶片竟然使曝光成像在数秒之内实现，数码技术更是使影像的定格摆脱了传统的感光材料，科技的进步为摄影带来了不可思议的变化。感光材料的发展过程大致经历了以下几个阶段：银版法和碘化银相纸法、蛋清工艺、火棉胶湿版工艺、明胶干版工艺、软片和胶片工艺。现代数码摄影出现了以光电介质来记录图像和存储的载体。

一、感光胶片

感光胶片的规格有胶卷和页片两种。135型胶卷是用金属或塑料暗盒包装，它的标准长度为1600mm～1700mm，宽度为35mm，所以又称35mm胶卷（图1.3-1）。这种胶卷可根据相机的不同设置拍摄：24mm×36mm的画幅36张、24mm×32mm的画幅42张、24mm×24mm的画幅48张、24mm×18mm的画幅72张。120型胶卷是用保护性后背纸卷在轴芯上制作而成，其标准长度为830mm，宽度为61mm，根据不同类型的相机后背拍摄：60mm×60mm的画幅12张、60mm×45mm的画幅16张、60mm×70mm的画幅10张、60mm×90mm的画幅8张，以及60mm×120mm的画幅6张。（图1.3-2）页片是一张一张用铝箔纸袋分装成盒，其标准大小有4×5英寸、5×7英寸或8×10英寸。

（一）黑白胶片

黑白胶片（图1.3-3）是以不同程度的黑、白、灰的影调变化来表现被摄景物的影像。在拍摄画幅上有135型、120型及单张页片三种。

黑白胶卷表面上看虽只有几分之一毫米的厚度，但却由多层物质构成。主要包括保护层、乳剂层、结合层、片基层、底层五个构成部分。

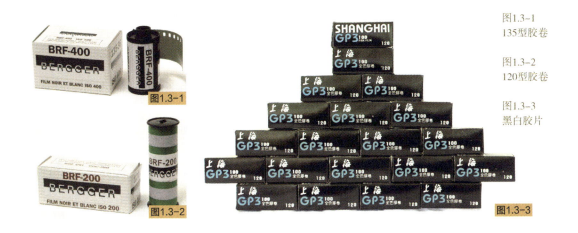

图1.3-1
135型胶卷

图1.3-2
120型胶卷

图1.3-3
黑白胶片

黑白胶片的特性包括感色性、感光度、颗粒度、反差等四个方面。

1. 感色性

感色性包括全色片、正色片、红外片三种基本类型。全色片是我们最常用的一种，它对所有可见光的敏感性与人眼对它们的敏感度基本相同。也就是说，浅蓝将在胶片上呈现一种灰影调，而深蓝将在胶片上呈现另外一种不同的灰影调。其他色也是这样。虽然我们不能在黑白全色片所拍影像上看到色彩，但我们可以看到其相对光度和暗度。全色片一般简称"Pan"片，它包括Plus-X、Tri-X、Panatomic-X等。

2. 感光度

不同型号的胶片对光的敏感性是不一样的。有些胶片比其他型号的胶片需要更多的光使卤化银晶体发生作用，需要少量光线的胶片称"快片"，需要较多光线的胶片称"慢片"。胶片对光的灵敏度的计量称"胶片速度"。（表1.3-1）

表1.3-1　胶片速度的比较

ASA	DIN	ASA	DIN
1	1/10	32	16/10
1.2	2/10	40	17
1.5	3/10	50	18
2	4/10	64	19
2.5	5/10	80	20
3	6/10	100	21
4	7/10	125	22
5	8/10	160	23
6	9/10	200	24
8	10/10	250	25
10	11/10	320	26
12	12/10	400	27
16	13/10	500	28
20	14/10	640	29
24	15/10	800	30
		1000	31

胶片速度用曝光指数或速率的数字来表示。1980年开始实行国际标准ISO感光度，当今的摄影计量标准是以德制DIN和美制ASA为制定基础；我国一般采用美制ASA。ASA感光度是由每个胶片制造商提供的；感光度越高，胶片速度越快，对光的灵敏度越高。标有ASA200的胶片对光的灵敏度是标有ASA100胶片的两倍，依此类推。这也意味着用ASA200胶卷拍摄时，其精确的曝光组合是1/250s和$f/8$。那么，用ASA100胶卷拍摄时，其曝光组合就要相应增加一档，即1/250s和$f/5.6$，或1/125s和$f/8$。

从感光度上分，有高速片、中速片和低速片。高速片的感光度在ISO200以上，宜在光线较弱或动态摄影时使用。中速片的感光度在ISO100左右，是在一般的光线下使用，使用概率较大。低速片的感光度在ISO50以下，宜在光线较强时使用。

3. 颗粒度

胶片上的黑色影像是由细微的卤化银晶体颗粒构成，颗粒度关系着影像放大后的质量。颗粒越细，能放大的倍率就大；颗粒越粗，能放大的倍率就小，放大照片上的影像会显得很粗糙。

颗粒度与感光乳剂中的银盐颗粒有着直接的关系，感光度较高的胶片，颗粒粗大，颗粒度较差。胶

图1.3-4　ASA100　卢镛汀　摄　　　　　　图1.3-5　ASA1600　卢镛汀　摄

片速度越快，影像的颗粒性越明显。数码相机中的感光度设定也是如此，选择感光度越高，颗粒度就越粗。例如ASA1600（图1.3-5）比ASA100（图1.3-4）的颗粒度更粗。

4. 反差

反差是在显影和影像时讨论得最多的胶片质量问题。它所涉及的是在黑白负片上显示黑、白、灰影调的相互关系。如果胶片的层次少，每级间层次明显，那么这样的胶片就叫高反差胶片。或者是胶片有多少级，与之相连的各级间区别极细，这类胶片就叫低反差胶片。大多数胶片的反差性能是在这两个极端之间。数码图片可以通过软件后期处理调节图像的反差。

（二）彩色胶片

彩色胶片是利用三个乳剂层分别记录景物色彩被分解产生的红色、绿色、蓝色三个原色光，构成三个分色影像层，然后在彩色显影过程中使它们分别转变成各自的补色，从而得到由黄色、品红色、青色三色影像层叠合的彩色片。因此，每层乳剂均有不同的感色性。

1. 彩色胶片包括彩色负片和彩色反转片

彩色负片所呈现的颜色与原景物的颜色正好相反，例如景物中的红色在底片上呈现的颜色为其补色（绿色），其主要用途是制作彩色照片和拷贝彩色正片，并可在由负到正的制作过程中适当校正颜色。根据摄影者的不同需要，彩色负片有日光型与灯光型两种，目前市场上出售的胶卷以日光型胶片为主，彩色胶片还分业余型和专业型两种类型。

彩色反转片拍摄时可以直接获得和原景物一致的彩色正像，主要是提供观赏和制作幻灯片，许多专业摄影师都喜欢用彩色反转片进行创作。彩色反转片色彩还原准确，颗粒细腻，通过电分制版可直接用于印刷，因此彩色反转片是广告摄影的常用胶片。彩色反转片在使用时严格区分日光型和灯光型，也有业余型和专

业型两种类型。

2. 日光型彩色胶片和灯光型彩色胶片

为了使彩色胶片能准确地记录景物的颜色，必须与不同光源的色温取得平衡，无论是负片还是反转片，在乳剂制作上分为两大类：一类适合在日光下使用，叫日光型片，其平衡色温为5400 K～5600K；另一类适合在灯光下使用，叫灯光型片，其平衡色温为3400 K或3200K。数码相机有白平衡的选择功能，拍摄时可根据环境色温进行选择，操作更方便，色彩还原更准确。

3. 彩色胶片的色彩还原受许多因素影响

彩色胶片在使用前的保存环境会影响胶片的色彩平衡。彩色胶片对温度和湿度十分敏感，会引起彩色平衡、感光度和反差的较大变化。彩色胶片存放的理想湿度为40%，其温度要低于15摄氏度。

一般来说，胶片的有效期受保存条件的影响很大。如果使用的是过期胶片，要按正常曝光值增加1/2档或1档的曝光量。因过期胶片的感光度会有所下降，并带有偏色。要借助平衡滤光片来纠正。

另外冲洗工艺会改变或损害胶片的色彩平衡。如果希望一组照片或反转片具有相对统一的色彩，应放在同一批冲洗。保证冲洗时间、电压、药液、相纸、设备等都要完全一致。

在使用彩色反转片拍摄时，如果偏离了拍摄的正常条件，那么其幻灯片上就必然会有偏色现象。对于不利的偏色，我们要在拍摄时使用滤光片进行中和。这种滤光片应具有与偏色相同的密度并刚好为其色彩补色。

二、数码影像的影像感应器

图像传感器（图1.3-6）是由一个个小方格的感光二极管组成的阵列，这些感光二极管把光转换成电荷，电荷再被检测之后，转换为数字信息，数字信息将显示有多少光量投射到二极管上，而具有这些功能的器件称为影像感应器。它的作用相当于传统相机上胶片的功效，用于记录进光量的多少。

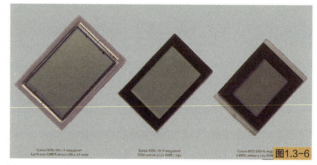

图1.3-6　不同尺寸的影像感应器（CCD）

其工作流程为：镜头成像—CCD影像感应器或CMOS影像感应器记录数字图像文件—修理、调整—激光放大、喷墨或印刷。

（一）影像感应器的主要种类

数码相机的影像感应器主要有两大类型：CCD和CMOS元件。

1. CCD影像感应器

CCD影像感应器也称电荷耦合器件，是一种半导体电子器件，它由多个独立的光电二极管排成阵列，接收进入相机镜头的光线，然后将它们变成电子信号输出，再经过转换器转换成数字信息，每个数字对应一个像素点。上百万个像素点集合构成一幅照片，最后把处理数据记录在存储卡上。

2. CMOS影像感应器

CMOS影像感应器是用CMOS互补金属氧化物半导体器件与数字处理电路整合在一起做成的一个芯

片，它具有省电、制作难度低，价格也比CCD更低的优势。早期的CMOS元件信噪比低，成像质量不如CCD元件。近期CMOS影像感应器技术发展较快，特别是由佳能公司研制开发的大型CMOS元件，采用了降噪技术、完全像素转移技术和片上模拟处理技术，在每个像素上加入多级放大器，并对数字信号进行处理，极大地减少了CMOS元件存在的噪声，提高了灵敏度及信噪比，并实现了高速信号读取，从而使CMOS影像品质达到了制作高档数码相机的要求。佳能从顶级的全画幅到普及型的300D等数码单反相机，其CMOS技术已经全面成熟。与CCD影像感应器相比，成本更低，耗电量也只有CCD的三分之一，CMOS影像感应器已逐渐为厂商所喜欢并成为应用得较多的元件。

（二）影像感应器件成像的因素

影像感应器件成像的因素主要有四个方面：像素数、感光器件面积、动态范围和感光器件的色彩深度。

1. 像素数

它是数码相机档次高低的一个关键指标，像素数高，画幅大，画质好（图1.3-7）；像素数低，画幅小，画质较差（图1.3-8）。在像素数与画幅尺寸的关系上，通常100万像素以下是用于网络传输，而300万像素以上则可打印8英寸大小的照片，400万像素可打印10英寸大小的照片，600万像素可打印12英寸大小的照片，800万像素可打印16英寸大小的照片，1100万像素可打印36英寸大小的照片，1600万像素可打印48英寸大小的照片。

2. 感光器件面积

它是指图像感应器的尺寸，直接影响图像质量的一个重要因素。在像素数相等的情况下，图像感应器的尺寸越大，成像质量越好。

3. 动态范围

它指的是照片所能容纳的灰度级别和色彩数量。动态范围越大，记录和反映明、暗部位的层次和级别就越多；动态范围小，记录了亮部的色彩和层次，相应暗部的色彩和层次就有所损失；而记录了暗部的色彩和层次，那么相应亮部的色彩和层次也会有所损失（图1.3-9）。数码相机的动态范围与图像感应器的面积密切相关，尺寸较小的图像感应器的动态范围都比较小，如增大动态范围，图像感应器的尺寸也要相应增大，价格也随着提升。

4. 感光器件的色彩深度

感光器件的色彩深度也称为色彩位，它是指记录三种原色时用多少位的二进制数字。现阶段非专业型

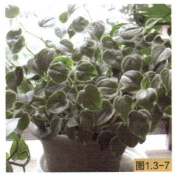

图1.3-7　像素数高

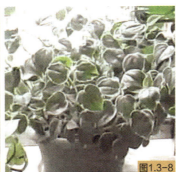

图1.3-8　像素数低

图1.3-9　李登煜　摄

数码相机的感光器件一般是24位，高档一些的数码相机在采样时是30位，而记录时则仍然是24位，专业型数码相机的成像器件至少是36位，还有的高达48位。当考虑红、绿、蓝三个通道时，每通道8位产生24位影像，每通道10位产生30位影像，每通道12位产生36位影像。在HDR影像中会遇到每通道32位影像甚至更高。

表1.3-2　感光器件的色彩深度

每通道位深度	影像总位深度
8位	24位
10位	30位
12位	36位
14位	42位
16位	48位
32位	96位

例如，所拍物体最亮部位是最暗部位的400倍，拍摄时的数码相机其感光器件影像总位深度是24位，如果以低光部位为曝光标准，那么凡是亮度高于256位的部位，都会出现曝光过度，其层次也会损失，形成光斑；如果按高光部位为曝光标准，则某一亮度以下的部位全部出现曝光不足；若换成专业数码相机，其感光器件是36位的，则不会出现此问题。（图1.3-10）

图1.3-10　蔡忆龙　摄

三、存储卡

存储卡也称记忆卡，是存储数码图像的介质，以保存数码相机的数字信号。具有体积小，省电，数据的记录与读取速度快，保存易等特点。数码相机中记忆卡相当于使用传统相机拍摄的胶卷，但与胶卷又有一定区别。它只负责保存与记录图像，并不影响图片形成的质量，对记录与生成图像的速度有一定的影响。随着数码技术的日益发展，存储卡的容量和性能改进日新月异，已是各种档次数码相机必不可少的组成部分。存储卡的种类繁多，常见的有CF卡、SD卡、MMC卡、索尼记忆棒、SM卡、XD卡和MicroDrive（小硬盘）等。所有这些卡都是服务于一个共同的目的，即存储数码相机所拍摄的图片。

第四节　滤光镜的使用与数码相机白平衡模式的选择

一、滤光镜

滤光镜（又称滤色镜、滤镜）是摄影中必不可少的附件，它可使影像达到更佳的视觉效果，让影像更加奇妙有趣。滤镜种类繁多，主要分为三大类：彩色专用滤光镜，黑白专用滤光镜，彩色、黑白共用系统滤光镜。下面我们将对具有实用价值的几种滤光镜的性能及其拍摄效果进行介绍。

（一）彩色专用滤光镜

彩色专用滤光镜常用的有彩色胶片转换型，闪光灯用彩色滤光片，渐变滤光镜，半彩色、双色及三色滤光镜等。

1. 彩色胶片转换型——色温转换滤光镜

彩色摄影使用的正片和负片，其色彩平衡是以色温为依据的。日光型胶片的平衡色温是5600K，适宜在日光以及闪光灯下进行拍摄；灯光型胶片的平衡色温是3200K，适宜在钨丝灯下拍摄。如果将两种胶片的拍摄光源在使用时互换，则需要用滤光镜来平衡色温。琥珀色系统的滤光镜呈橙色，可降低色温，供灯光片在日光下使用，柯达雷登85系列其型号为柯达雷登85A、85B、85C；国产滤光镜的东风1~3号，可将色温从5500K降至3200K或3400K。另一类是蓝色系统，可提高色温，供日光片在灯光下使用。柯达雷登80系列其型号为柯达雷登80A、80B、80C、80D等，可将色温从3200K或3400K升到5600K。

2. 闪光灯用彩色滤光片

这种滤光片是插在闪光灯前面，与闪光灯一起使用的，这种滤光片通过闪光可以改变光源的色彩成分，同时也起到滤光镜的作用。它的优点是在拍摄时可闪出多种色彩，以适用不同的拍摄要求。这套滤光镜片有红色、黄色、蓝色、绿色等。可以单独与闪光灯使用，也可将两种颜色叠加与闪光灯使用，形成另外第三种颜色，例如蓝色镜加黄色镜等于绿色，蓝色镜加红色镜等于紫色，还有柯达雷登85B色温转换滤色镜片、中灰滤色镜片是用来减弱闪光灯的光亮度的。DLF漫射镜片可以把闪光灯的光线进行不同方向漫散射，使光线变得柔和。另外一套彩色滤光片加一只闪光灯可用于各种相机的拍摄，灵活方便。

3. 渐变滤光镜

渐变滤光镜（图1.4-1）主要用途是对画面进行局部影调调节和色调推移。例如拍摄晨曦、晚霞，调节天空的色调、水面的影调等效果。在拍影中，对背景进行局部调节，使之有一定的变化。它的颜色有黄色、红色、蓝色、绿色等，其镜面的色段占整个

图1.4-1　渐变滤光镜

镜片的五分之二。在实际拍摄时，应注意画面取景的合理，使之透视重合，在过滤段上应注意不能出现主体部分，此镜片一般不用作运动摄影，拍摄时曝光可不用补偿。

4. 半彩色、双色及三色滤光镜

半彩色滤光镜由一半透明、一半有其他颜色的滤光镜片组成。在拍摄时，它在保持主体原有色彩的同时改变其背景的色彩。

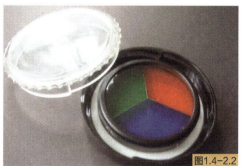

图1.4-2 三平行色滤光镜和三角形三色滤光镜

图1.4-2.1

图1.4-2.2

双色滤光镜的结构是在两片光学玻璃之间夹上两种颜色的滤色片，使图像出现两种颜色的色彩效果。在拍摄时应注意合理分界原有景物的色彩，使其自然过渡合理。

三色滤光镜由三种颜色组成，有三平行色滤光镜（图1.4-2-1），也有呈三角形滤光镜（图1.4-2-2），拍摄时均可获得三种颜色的色彩效果。在使用时应特别注意景物中的色彩分界，为了让其色彩分界模糊，建议用长焦距镜头和大光圈拍摄，可以获得比较好的画面效果。

（二）黑白专用滤光镜

黑白专用滤光镜是通过吸收与滤光镜颜色相同的光波，有的通过吸收与滤光镜颜色相邻的光波，来阻挡其他颜色的光波，从而达到突出或降低景物影调的效果。

1. 黄色或黄绿色滤镜

一般分为浅黄色、中黄色、深黄色三级。它的物理效应是吸收紫外线及部分蓝光和紫光。在拍摄天空时它会使蓝天变暗以突出白云，加大其反差，同时增加白云的层次感。拍摄植物时可使植物的绿色变淡，增加其质感层次。拍摄沙漠和雪景等景色，可以保持其色调的自然。

2. 红色、绿色、蓝色等滤镜

其主要的功能是拍摄时吸收被摄物体的部分色光，以提高拍摄对象不同色彩的反差。使用红色系滤镜拍摄，可使阳光灿烂的景色获得像月夜的神奇效果。绿色系滤镜（图1.4-3）特别适合拍摄皮肤白皙的少女及儿童等人像。蓝色系滤镜是黑白摄影滤镜中使用较少的，但它在拍摄风景时，可以加强大气中的雾霭，更加突出其空间透视，增强图像的画面感。

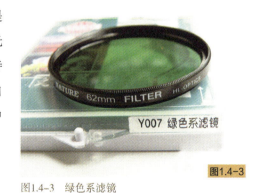

图1.4-3 绿色系滤镜

（三）彩色、黑白共用系统滤光镜

这一类滤光镜种类最多，凡是无色透明和中性灰的滤光镜都可以称为彩色、黑白共用系统滤光镜。本节将选择常用的几种类型作详细介绍。

1. 偏振镜

偏振镜（图1.4-4）的用途非常广泛，其主要作用：

（1）去除或减轻光滑物体表面的反光：拍摄表面较光滑的物体时可以有效地控制被摄物体的光斑，消除或降低反光度，有效地表现质感的细部。例如拍摄陶瓷器、玻璃器皿、电镀光面、金银制品和反光

的水面时，常常会看到耀眼的光斑和反光，这是由于光线的偏振造成的，如果使用偏振镜则可帮助我们拍摄理想的效果。不仅可以有效地控制透明体表面的单向反光，还可以有效地控制物体透明表面内或镜面中的镜面影像。

（2）有效地控制天空的亮度，加深天空的蓝色，突出白云：当偏振镜的方向与太阳光形成90°侧光时，天空的亮度会随着减弱，在拍摄南北方向的蓝色天空，特别是北面时，如使用偏振镜拍摄能控制天空亮度，突出白云。

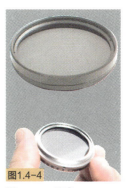

图1.4-4　尼康67mmCPL偏振镜和普通偏振镜

（3）具有中灰镜使用功能：可作为中灰阻光镜，当两张偏振片重叠时，其夹角是0°时，透光率则为100%；若夹角为30°时，透光率则为75%；其夹角为45°时，透光率则为50%；夹角为60°时，透光率则为25%；夹角为75°时，透光率则为7%；夹角为90°时，透光率则为0。

（4）提高影像的质量：由于偏振镜在彩色摄影中不会影响被摄物体的色彩还原，因此它更适合在彩色拍摄中使用。在彩色摄影中，由于偏振镜可消除或减弱物体表面单向反射造成的光斑，因此有提高影像色彩饱和度的作用；在黑白摄影中，可以提高影像的反差，有助于画面清晰度的改变，从而提高影像的质量。

图1.4-5　近摄镜

在使用偏振镜拍摄时，要不断地转动镜头，观察其影像的变化，以获得最佳的画面效果。

2. 近摄镜

近摄镜（图1.4-5）用于近距离的拍摄，对小件物体或某些细部的表达。画面的翻拍，可把较小的画面拍成较大的尺寸。近摄镜分为1～4号等型号，以区分放大倍率的不同，号数越大影像放大能力越强，可以单独使用，也可几片叠加使用。在实际拍摄时，应该注意快门速度，照相机不可晃动，最好使用三脚架和快门连线，并尽量使用小光圈，以保证拍摄质量。（图1.4-6）

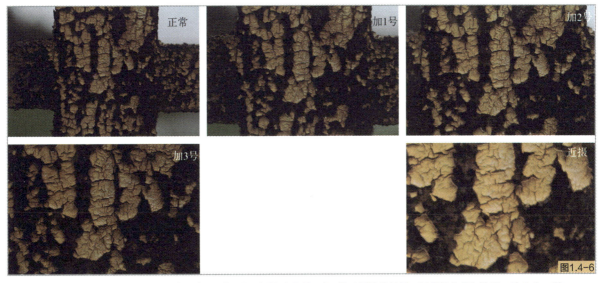

图1.4-6　正常拍摄效果；加1号近摄镜片效果；加2号近摄镜片效果；加3号近摄镜片效果；近摄镜片叠加效果　陈志鑫　摄

3. 柔光镜

柔光镜（图1.4-7）让透过镜头的光进行散射，使影像变得柔和，在焦点清晰的前提下，达到柔化影像的效果。柔光镜没有颜色，是在光学玻璃的表面进行特殊处理，使其具有疏密不同的圆形网纹，凹凸不平，以达到对射入镜头的光线起折射作用，使影像变得柔和。自制柔光镜也可以达到此效果。拍摄时将纱布（可用旧丝袜或尼龙纱、丝纱、金属网等）放在镜头前面，纱的结构有十字形和网眼形等，其粗细、疏密都可以影响拍摄效果。纱布与镜头之间的距离不同，其效果也不一样。距离镜头愈近，效果愈小；距离愈远，效果愈突出，但最远不能超过镜头焦距的两倍。另外，把纱布染上色彩，可造成偏色效果，也可对其局部进行遮挡，或把纱布剪成不同的形状、局部加纱等。使用柔化功能，是拍摄女性和儿童形象时经常使用的手法。它不仅可柔化拍摄对象，消除皮肤的皱纹，使影像变得柔和，还能产生微弱的光芒效果，增强影像艺术感。（图1.4-8）

4. 星光镜（光芒镜）

星光镜（图1.4-9）能使画面上的强亮光点产生星星闪亮般的光芒，无色的镜片上雕刻有平行、垂直、倾斜等细线，当被摄物体中的光亮点与细线的交叉点重叠时，发光点就会出现光芒，在夜晚拍摄时灯光能产生光芒四射的艺术效果。在拍摄如玻璃器皿或金银首饰等产品时，使用星光镜能增强反光物的表现力。星光镜的种类有十字镜、六星镜、八星镜、可转十字镜等。在拍摄时，选择较暗的背景，光圈尽量开大一点，效果会更明显，不用曝光补偿。若要在画面上出现大的光芒效果，建议用二次曝光的拍摄方法：首先对要拍摄的对象做正常曝光，然后在黑色的背景板上开一个小孔，小孔的位置也就是要出现光芒的位置。切记所开小孔的位置要极精确，再在小孔后面放置一发光电珠，在全黑的情况下，让电珠发光，然后在镜头前加上星光镜做第二次曝光。这样其效果会更明显。光芒的大小、强弱，可以通过光圈和曝光时间来控制。（图1.4-10）

图1.4-7
柔光镜

图1.4-8
柔光镜拍摄效果
罗慕仁　摄

图1.4-9
星光镜

图1.4-10
星光镜拍摄效果
陈志鑫　摄

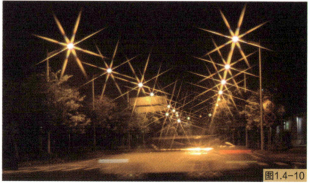

5. 中心聚焦晕光镜

中心聚焦晕光镜在拍摄近距离的人像时，可以清晰地突出主体形象，使四周背景变得模糊，并突出晕化效果。在拍摄人像时，可以作为特写处理，并把主体放在中心部位。用单反照相机或大型座机拍摄，可在取景器中直接观察其拍摄效果，尽量不要用广角镜头，并且在拍摄时尽量使用大光圈，这样会取得更好的拍摄效果。

6. 半面聚焦晕光镜

半面聚焦晕光镜用途及效果与中心聚焦晕光镜接近，只是它拍摄出来的画面一半清晰一半模糊。拍摄时取景要确定好清晰和模糊的位置，如没有特别的要求，主体部位应处于清晰的位置。

7. 动感镜（速度镜）

动感镜的结构为一半是正常的结像滤光镜，另一半是圆柱体。这样拍摄出来能使影像的一半画面完整清晰，另一半画面呈模糊线状，呈现出较强的速度感（图1.4-11）。其效果跟追随拍摄技法基本接近；若使用动感镜拍摄造型简单的被摄物体和简洁的背景时，最好的效果是使用标准镜头。

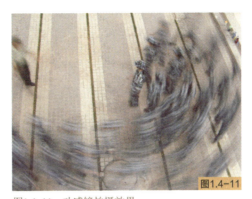

图1.4-11　动感镜拍摄效果

图1.4-12　黄英杰、李伟健、林税聪摄

8. UV镜（紫外线滤光镜）

UV镜可以吸收远景中的紫外线，提高远景的清晰度。在海边或高原地区使用，其效果更佳。同时因其无色透明，对可见光不起作用，所以常用来保护相机镜头。

9. 中灰阻光镜

中灰阻光镜可以成倍率地阻断光源，减弱光的照度。与我们日常生活中所佩戴的墨镜效果是一样的。

除上述滤光镜外，还有多影镜、彩色偏振镜、漫射镜、环形彩虹镜等。使用时先熟悉其特点、成像效果和使用方法，并根据需要选择适当的滤光镜，以达到理想的拍摄效果。

二、数码相机的白平衡

白平衡模式可以成为有创意的工具，前面我们介绍了滤镜的各种功能，现在数码相机上的一个简单按钮——白平衡的设置，能调整出不同的色温，让白平衡模式起到暖色调或冷色调的滤镜作用，它可以代替若干个滤镜，无论实际光线如何，拍摄时对白平衡模式的选择可达到不同的影调效果（图1.4-12）。

1. 菜单选择

通过数码相机的菜单选择（图1.4-13）可有效地控制白平衡的模式，其虚拟的效果，相当于滤镜的作用。不同的白平衡模式效果可通过对色温的控制来达到，在菜单上进行调节便可有效地控制色温。菜单上不同的色温代表不同的光线模式，有3000K或4000K、4500K和6000K几种类型的荧光色温（其具体数值与荧光灯的类型有直接关系）；同时也有其他日光模式可选择。与传统的胶片色温一样，5500K的色温被认为日光的标准色温，而6000K是阴天日光的色温，7500K则是高海拔地带正午日光的色温。

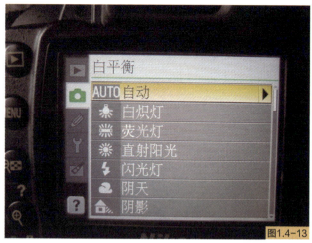

图1.4-13　白平衡设置菜单

表1.4-1　具有代表性的色温值统计表

色温	外界光线状况
20000＋K	高山地带户外阴影光线
9000K～18 000K	蔚蓝的天空（海拔越高，色温越高）
6500K～7500K	天空阴暗时的光线
5300K～5650K	电子闪光灯发出的光线
5500K	日光、天气晴朗的正午光线
4500K～5000K	氙灯的光线
3400K～3600K	日出或日落前黄金时段的光线
4000K	泛白光的荧光灯光线
2750K～3000K	钨丝灯发出的光线，日常使用的灯泡所发出的光线
3000K	日出前的清晨或日落前的最后时分的光线
1500K	夜晚蜡烛发出的光线

白平衡模式的选择能起到与传统滤镜一样的效果。例如在阴冷的雨天拍摄时，为了让画面的蓝色调衬托雨天那种阴冷的感觉，可通过对白平衡模式菜单的选择，将色温调到3000K，也就是钨丝灯白平衡的模式。钨丝灯发出的光是一种暖色调，而色温3000K的白平衡模式正是通过给画面增加蓝色调来纠正这种暖色调。如果在户外使用色温3000K的白平衡模式，就能使画面出现蓝色调，从而营造出一种冷色调的感觉。若将白平衡模式色温设定在6000K，则能营造出暖色调。但是，如果是在阴天拍摄，相机自动默认这种模式，其实相机是通过一种数学计算法来进行偏色校正，会使画面出现暖色的调子。

2. 白平衡的使用技巧——相当于滤镜效果

（1）营造温暖舒适的画面气氛：当拍摄场景的光源来自钨丝灯时，可将白平衡色温设定为5300K，

图1.4-14 胡添龙 摄

图1.4-15 胡添龙 摄

图1.4-16 胡添龙 摄

即日光的标准色温，这样能让相机捕捉到来自钨丝灯的暖光，使图片有一种暖调。（图1.4-14）

（2）营造出阴冷的感觉：如果是在阴雨天的下午进行拍摄，那么可将白平衡的色温设定为3600K，3600K是室内拍摄的常用色温，这样会使图片具有冷色调。（图1.4-15）

（3）若要营造特殊的画面气氛，不要使用自动白平衡模式，因为自动白平衡模式将使你失去对画面色调的控制，也就是无论环境光线如何，它都通过该模式来进行平衡，使画面还原为"白色"。比如拍摄日落时美丽的金色自然光色调时，自动白平衡模式就会纠正其暖色调。拍摄非常暖的金色调时，可把色温调到5300K的日光模式或者色温6000K的阴天模式，能得到理想的效果。（图1.4-16）

图1.4-17　林惠茵、陈思雨、陆婉靖、张芷睿、黄颖妍　摄

（4）在商业摄影中，常对灰卡先进行曝光，拍摄第一张，然后让灰卡起到校正的作用。在进行色彩曲线调节的时候，可以利用其灰度作为依据，使画面色调更准确，不会出现偏色。

（5）如果拍摄时数码相机设定为自动白平衡模式，那么颜色滤镜的奇特作用将被白平衡效果所代替。当拍摄的文件格式选择为RAW（原始文件格式）时，就能真实地记录其实际状况，白平衡不会影响到原文件，因此镜头或闪光灯前添加的颜色滤光镜效果还是能准确地表达出来。（图1.4-17）

思考与练习

1. 照相机由哪几个部分组成？
2. 照相机的种类有哪些？
3. 标准镜头有哪些特征？
4. 鱼眼镜头、超广角镜头以及广角镜头成像的主要特性及成像效果是什么？
5. 远摄镜头与超远摄镜头的主要特性及成像效果是什么？
6. 特殊镜头有哪些类型？尝试用各种特殊镜头进行拍摄，体会其成像效果。
7. 感光度标记的含义及其相互换算的方法是什么？
8. 尝试使用不同的白平衡设置进行拍摄，体会其滤镜效果。

2

第二章

常用135型照相机的基本结构及使用

章节前导
Chapter preamble

　　无论是用传统照相机还是数码照相机进行拍摄，都离不开对光圈、快门速度、调焦和取景装置的设置，摄影拍摄的题材包括人像、大自然、建筑物、体育主题等，其中每一种题材都需要选择不同的设置来完成拍摄。因此，合理运用不同装置的拍摄技巧，才能满足表现的需要。

第一节　光圈与拍摄实验

一、光圈

光圈在镜头中间，由若干极薄的金属片组成，用来调节进光孔的大小（图2.1-1）。光圈对光线的作用就像水龙头对水的作用一样，如果把光圈打开大一点，通过镜头到达底片的光就多一些；如果把它关小一点，那么，镜头纳入的光就少一些。它与快门速度配合，用来调节进光量。光圈又称为"相对口径"，其大小用一系列光孔号码的数值来标志。

1. 光圈系数

光圈系数用 $f/$ 来表示。常见的光圈系数有：$f/1.4$、$f/2.8$、$f/4$、$f/5.6$、$f/8$、$f/11$、$f/16$、$f/22$、$f/32$等。一只镜头的 $f/$ 系数通常只具备连续的7～8档，例如 $f/2.8$～$f/22$ 或者 $f/3.5$～$f/32$ 等。

计算光圈系数的公式为：$f/$＝镜头的焦点距离÷光孔的开口直径。因此，对于焦点距离相同的镜头来说，镜头的光孔开口越大，$f/$ 数字越小；镜头的光孔开口越小，$f/$ 数字越大。例如 $f/2.8$ 的光孔大于 $f/3.5$ 的，$f/22$ 的光孔小于 $f/16$ 的。（图2.1-2）

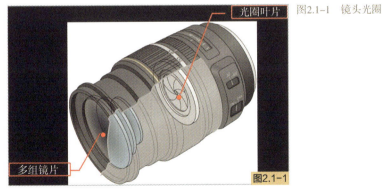

图2.1-1　镜头光圈

光圈叶片

多组镜片

图2.1-1

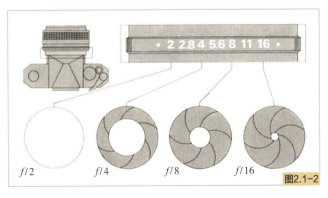

图2.1-2　光圈开口

2 2.8 4 5.6 8 11 16

$f/2$　　$f/4$　　$f/8$　　$f/16$

图2.1-2

图2.1-3

图2.1-4

图2.1-5

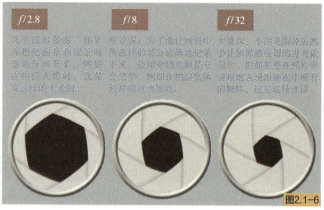

图2.1-6

图2.1-3
张小洁 摄

图2.1-4
f/1.4 罗慕仁 摄

图2.1-5
f/8 罗慕仁 摄

图2.1-6
光圈大小与景深效果

换一种说法，光圈系数是镜头焦距与光孔直径的比值，数值越大，意味着光孔越小。光圈系数之间的关系：*f*/大小与光孔开口成反比。*f*/越大，光孔越小，镜头纳入的光线就越少；*f*/越小，光孔越大，镜头纳入的光线就越多。如*f*/4的通光量比*f*/5.6要多，比*f*/2.8的通光量要少；把光圈放大一整级，镜头纳入的光线就增加一整倍，把光圈缩小一整级，镜头纳入的光线就减到一半。*f*/8比*f*/11大一倍，*f*/8比*f*/4小二分之一。即我们常说的*f*/8比*f*/11大一级，同样，*f*/4比*f*/2.8小一级，比*f*/16大四级。（图2.1-3）

2. 光圈的作用

光圈在实际拍摄中的三个作用：

（1）调节进光照度的大小。光线弱时，把光圈调大，可增大进光照度；光线强时，把光圈调小，可减小进光照度。它与快门速度配合，控制进光量，达到准确的曝光。（图2.1-4、图2.1-5）

（2）控制景深大小。光圈的大小，将直接影响到画面的景深效果（图2.1-6）。在拍摄过程中，把光圈调大，使其景深变小，能产生被拍摄的主体非常突出、清晰，而背景却模糊的效果；如把光圈调小，景深就随着变大，即能使所拍摄的画面很清晰，这就是光圈对景深的作用。光圈越大，景深越小；光圈越小，景深越大（图2.1-7为*f*/2.8，图2.1-8为*f*/3.5，图2.1-9为*f*/5.6，图2.1-10为*f*/11，图2.1-11为*f*/13，图2.1-12为*f*/22）。景深的控制是摄影的重要技术手段之一。

图2.1-7　*f*/2.8　梁颖仪　摄

图2.1-8　*f*/3.5　蔡忆龙　摄

图2.1-9　*f*/5.6　杨施琪　摄

图2.1-10　*f*/11　杨树沛　摄

图2.1-11　*f*/13　卢鹏鹦　摄

图2.1-12　*f*/22　罗颖岚　摄

图2.1-13　*f*/5*f*、*f*/9、*f*/14　庞朝荣　摄

图2.1-14　*f*/2.8、*f*/5.6、*f*/11　李登煜　摄

图2.1-15　*f*/2.8、*f*/5.6、*f*/11　李登煜　摄

（3）影响成像质量。光圈越大，成像质量越差，每个镜头，因像差的原因，不同的光圈其影像的清晰度是不一样的。任何一只相机镜头，都有某一档光圈的成像质量是最好的，即受各种像差影响最小，这档光圈俗称"最佳光圈"。通常的最佳光圈是最大光圈收缩2～4档，使用专门仪器可以测出最佳光圈的准确位置。

二、改变光圈大小的拍摄实验

拍摄相同的景物：在光线环境不变、曝光时间不变、拍摄距离不变的条件下，只改变光圈的大小，体会其光圈的改变将影响图像的进光量。（图2.1-13至图2.1-15）

第二节　快门及操作技法实验

一、快门

快门是相机上的另一重要装置，图片的拍摄必须通过快门按钮来控制。它通过与光圈的配合来实现对曝光量多少的控制。在光圈不变的情况下，快门开启的时间越长，进光量就越多；时间越短，进光量

图2.2-1 1s，1/250s的进光量比较

则越少。（图2.2-1）

1. 各级快门速度标记

快门速度用"V"来表示。相机上的快门速度其单位是"s"。现代不少高档相机最高的快门速度已达到1/8000s，最慢速度为30s，美能达9xi相机曾创下了1/12000s的最高快门速度。常见的快门速度在相机上是1、2、4、8、15、30、60、125、250、500、1000、2000、4000等，这些数字均是表示实际快门速度的倒数秒，即1s、1/2s、1/4s、1/8s、1/15s、1/30s、1/60s、1/125s、1/250s、1/500s、1/1000s、1/2000s、1/4000s；有些相机在1s标记的另一侧用不同的颜色标上

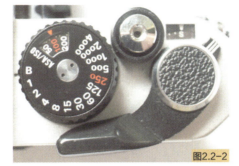

图2.2-2
机械相机的快门速度装置

图2.2-3
"B"门的选样

2、4、8、15、30等，这是表示实际的快门速度，即2s、4s、8s、15s、30s等。（图2.2-2）以上相邻两级的快门速度的进光量相差二分之一，也称为一级。例如1/60s比1/125s的速度慢一级，其进光量也就大1档；1/1000s比1/500s的速度快一级，其进光量也就小1档。相机快门速度的变化幅度越大越好，尤其是高速档。

一般将1/15s到1/125s之间的快门速度称为常用的快门速度，1/15s以下的快门速度称为低速快门，1/125s以上的快门速度称为高速快门。

相机快门速度标记常见的还有"B"或"T"，俗称慢门（图2.2-3），是照相机中控制更长时间的曝光装置，可随心所欲地控制曝光时间的长短，是低光照度下常用的曝光方式。"B"门和"T"门只是操作方式上不同，其效果是一样的。"B"门是按下快门钮，其快门打开，当手松开按钮时，快门就关闭。"T"门的设计更人性化。它是按下快门按钮，快门就打开，松开手后快门还是开着，当

图2.2-4
范韫思　摄

图2.2-5
潘露英　摄

图2.2-6
祝志华　摄

图2.2-7
V：1/50s　f/4.4
幸宇芳　摄

图2.2-8
V：1/320s　f/9
林绮祈　摄

再次按下时，快门才关闭。对于需要长时间曝光的拍摄，"T"门显得更方便。当"B"门配合具有锁定功能的快门线使用时，也能得到类似"T"门的控制方式。（图2.2-4至图2.2-6）

在使用机械快门装置的相机时，快门速度只能整档调节，须调节在相应的速度标记上，不能调节在两档快门速度的标记之间，否则会损坏其快门装置。

2. 快门的作用

（1）控制曝光时间。拍摄时它与光圈配合，满足曝光量的需求。光线弱时，降低快门速度；光线强时，提高快门速度。它与光圈的配合调节进光量的强度，能使感光片感光。（图2.2-7、图2.2-8）

（2）控制成像的清晰度。快门速度的快慢不仅影响进光量，还影响成像清

图2.2-4

图2.2-7

图2.2-5

图2.2-6

图2.2-8

晰度。面对同等速度的运动体,选择相对较快的快门速度进行拍摄,可以让影像清晰结像,若选择较慢的快门速度进行拍摄,可以表达出虚化的感觉。(图2.2-9、图2.2-10)

3. 拍摄运动体选择快门速度要考虑四个因素

(1)要考虑运动体的相对速度。比如奔跑的人与飞速而过的汽车,要凝固其运动的影像,所用的快门速度是不一样的。(图2.2-11、图2.2-12)

(2)要考虑运动体的方向。例如拍摄一辆行驶中的摩托车,在速度不变的情况下,由于运动的方向不同,其影像的效果是不一样的。因此,拍摄时要考虑其运动的方向是自左至右(或自右至左)的横跨画面方向、迎面而来或对角线方向的运动,所需的快门速度是不同的。(图2.2-13、图2.2-14、表2.2-1)

(3)要考虑运动体与相机的距离。运动体与相机的距离越近,拍摄的影像就越大,掠过画面就越快。为了凝固运动体的影像,不要拍摄特写。例如拍摄一个骑自行车的人,他距离镜头是5米或8米时,虽然其运动速度不变,但影像的虚实效果是不同的。(图2.2-15、图2.2-16)

(4)要考虑拍摄时所用镜头的焦点距离。镜头的焦点距离越长,影像就越大,掠过画面就越快。因此,在同等距离和速度的情况下,要定住运动体的影像,短焦比长焦效果要好。例如被摄体是骑自行车的人,在距离相等,曝光时间

图2.2-9
V:1/1000s　f/5.6
卢镛汀　摄

图2.2-10
V:1/8s　f/11
陈雅斯　摄

图2.2-11
V:1/600s　f/5.6
曾颖欣　摄

图2.2-12
V:1/800s　f/6.3
钟嘉怡　摄

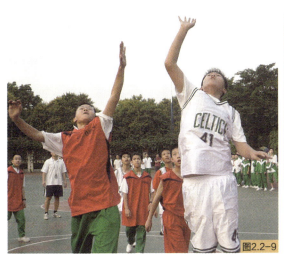

图2.2-9

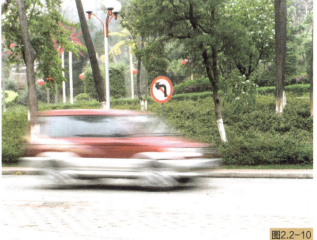

图2.2-10

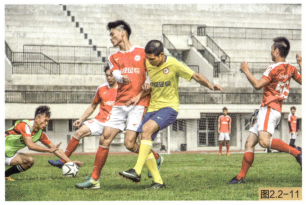

图2.2-11

图2.2-12

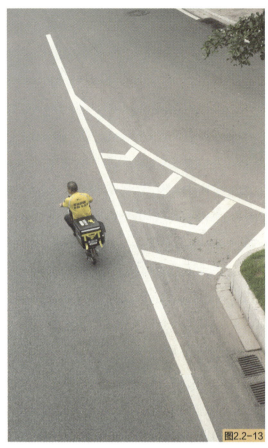

图2.2-13
V：1/125s　成志斌　摄

图2.2-14
V：1/250s　刘欣　摄

图2.2-15
蔡忆龙　摄

图2.2-16
蔡忆龙　摄

图2.2-13

图2.2-14

图2.2-15

图2.2-16

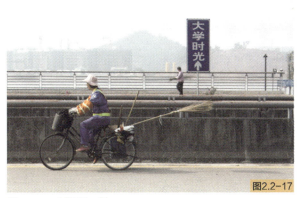

图2.2-17　刘景源　摄

图2.2-18　V：1/100s　湛诗瑶　摄

都是1/60s的情况下进行拍摄，分别用50mm的标准镜和135mm的中焦镜拍摄，其影像的虚实效果是不同的（图2.2-17、图2.2-18）。

表2.2-1　凝固运动体所用的快门速度参考

所拍的运动对象	被拍摄者与相机的方向		
	迎面对着相机而来的运动体（↓↑）	与相机成90°左右横跨画面的运动体（←→）	与相机成45°对角线的运动体（↖↘）
走路的人	1/30s	1/125s	1/60s
慢跑的人	1/60s	1/250s	1/125s
快速或短跑的人	1/250s	1/1000s	1/500s
骑自行车的人	1/250s	1/1000s	1/500s
时速为50公里的摩托车	1/250s	1/1000s	1/500s
时速为160公里的汽车	1/1000s	1/4000s	1/2000s

4. 快门的种类

常见的快门有电子快门、程序快门、机械快门三种类型。

（1）电子快门：通过电子延时电路等装置来自动控制快门速度。电子快门的线路与照相机的测光系统相连接，根据曝光系统所给的曝光值，自动调节快门速度，进行准确的曝光，以焦点平面快门居多。常见于"光圈优先式"自动曝光相机。

电子快门的特点：自动系统不需要拍摄者调节；快门速度的调节不像机械快门，不局限于整档变化，可根据拍摄需要进行设定，因而能带来更为准确的曝光效果。

（2）程序快门：是光圈与快门按照一定的电脑程序排列组合在一起，其光圈的叶片与快门的叶片多数是合为一体的，快门速度是通过照相机的测光系统来定位控制，实现自动曝光。这类快门多用于全自动相机。

程序快门有三种：

①手控机械式镜后程序快门：拍摄时只要调节相机上的天气符号而不是快门速度，就基本能满足曝光的需求。

②自动镜后程序快门：这类快门的相机上没有快门速度标记。拍摄时能自动根据光线强弱和所用胶卷的感光度调节快门速度和光圈，基本能满足曝光的需求。

③电子程序快门：程序快门中功能最为完善的一种类型。该类型多用于高档相机，多为帘幕快门，也能兼作机械快门使用。

当拍摄一些既不需要高速快门，对景深也没特别要求的画面时，可以直接选用程序曝光进行拍摄，这样可以节省调节光圈和速度的时间，便于更好地抓拍，同时曝光也不会出现失误，而且画面的光照会比较平均。

（3）机械快门：通过机械调速的方法来控制曝光时间，由拍摄者在相机上手动调节所需要的曝光时间，快门速度只能整级调节。例如1/60s或1/125s等，不可因曝光时间不足或过度而调在两者之间，若需半档的进光量可通过改变光圈来解决。

二、快门速度的拍摄技巧与实验

（1）拍摄相同的景物：在光线环境不变、光圈不变、拍摄距离不变的条件下，只改变快门速度的快慢，体会其快门速度的改变对图像的进光量的影响。（图2.2-19）

图2.2-19 f/5.6 V：1/30、V：1/60、V：1/125

（2）高速快门的拍摄实验：在自然光允许的情况下，尽量使用高速的快门速度来拍摄运动体，相机固定不动，拍摄出来的影像效果是运动体被凝固，同时背景也是清晰的效果。（图2.2-20）

（3）低速快门的拍摄实验：当拍摄对象中有局部是运动体时，用低速的快门速度，相机固定不动，拍摄出来的影像是局部的运动体出现虚化效果，而背景仍然是清晰的，使其形成虚实、动静结合的有趣画面。（图2.2-21）

图2.2-20
V：1/800s f/5.6
卢镛汀 摄

图2.2-21
V：1/15s
张雪竹 摄

图2.2-20

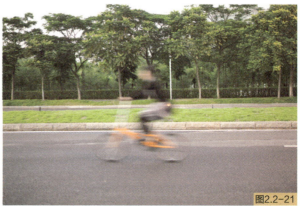

图2.2-21

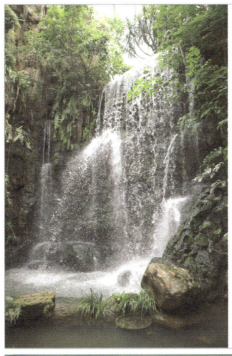
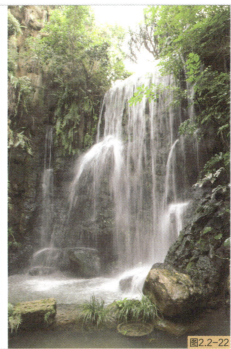

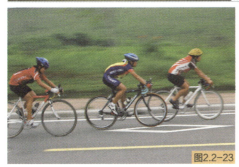

图2.2-22
Ⅴ：1/500s　Ⅴ：1/15s
张雪竹　摄

图2.2-23
何王娣　摄

图2.2-24
范伟健　摄

（4）拍摄瀑布时，用1/500s的高速快门进行拍摄，能清晰地凝固水滴使之成为飞溅的"珍珠"；若用1/15s或更低的快门速度进行拍摄，瀑布的水流会变得模糊、虚幻。（图2.2-22）

（5）追随拍摄的技巧：追拍的基本特点是在拍摄时摇动相机，让镜头跟着运动体一起转动，在获得较为清晰主体的同时，让背景虚化并呈现出一定的线状，给人以动衬静的效果。（图2.2-23）

其正确的操作方法：身体站稳，先从取景框中捕捉到运动体，然后随着运动体的方向一起转动相机，让运动体始终保留在取景框的固定位置上，当认为构图满意时，在转动的瞬间按下快门。所拍影像效果是运动体清晰，背景模糊。

追拍时要注意：摄影者身体的转动必须平稳，在按下快门的瞬间不能停止转动，即转动相机和按下快门必须同步；其快门速度的设定控制在1/60s左右；追拍时的背景应该选择明暗反差较大、色彩较丰富、色调较重的背景，这样更有利于虚化效果；在追拍时的光线最好是侧光或逆光，这样可以增强画面的层次感，运动体可以获得鲜明的轮廓线条，不容易与背景的影调混在一起。在体育题材摄影中常用追拍这种手法。（图2.2-24）

（6）模糊抖动法的拍摄技巧：拍摄时故意抖动相机，凭感觉有节奏地晃动，产生一种特殊的虚化效果。快门速度的选择是表达画面效果的关键，在1/60s～1/250s之间的拍摄效果比较理想，抖动的角度可以根据拍摄需要进行选择，可以作曲线、弧线、斜线或不规则的轨迹抖动。抖动拍摄时选择较大的反差背景，可强化其光影效果。（图2.2-25）建议用多种方式进行抖动拍摄，或同种方式多拍几张，从中选出较为满意的图片。

图2.2-25　卢镛汀　摄

第三节　景深与对焦及选择性调焦

一、景深与拍摄实验

（一）景深

景深是指拍摄时影像处于对焦点前后的纵向清晰范围。景深的大小不是固定不变的，它与光圈、镜头的焦点距离和拍摄时的对焦距离这三个因素有着密切的关系。

（1）所用光圈的大小是控制景深的重要因素。光圈越大，景深越小；光圈越小，景深越大。（图2.3-1）

（2）拍摄时光圈的大小不变，被摄物体的位置也不变，其使用的镜头焦点距离的长短，可改变景深。镜头的焦距越短，景深越大；镜头的焦距越长，景深越小。即使用广角镜头拍摄时，其景深范围相对要大一些；使用中长焦的镜头拍摄时，景深范围相对要小得多。（图2.3-2、图2.3-3）

（3）拍摄时的光圈大小不变，所用镜头的焦距也不变，那么，离被摄物体越远，景深就越大，当对焦在很近的被摄物体时，前后的清晰范围也就相对小些，其景深变小。因此，在拍特写和近景画面时，调焦要很仔细，稍有不慎，就会使主体超出景深范围，令图片变虚。（图2.3-4）

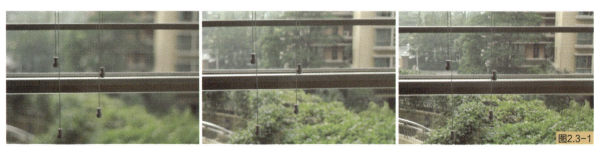

图2.3-1　*f*/1.8、*f*/5.6、*f*/16　蔡忆龙　摄

图2.3-2 *f*/5.6 50mm 黄晓玲 摄

图2.3-3 *f*/5.6 135mm 黄晓玲 摄

图2.3-4 *f*/3.5 20mm 对焦点为0.5m、2m和
无限远 陈雅斯 摄

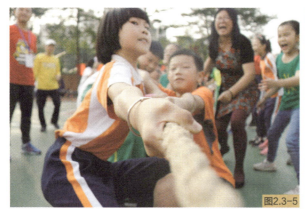

图2.3-5

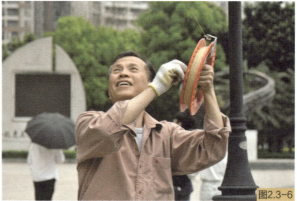

图2.3-6

图2.3-7

图2.3-8

图2.3-5
f/3.5　凌瀚琛　摄

图2.3-6
f/7.1　郑悠妍　摄

图2.3-7
f/16　容巧凤　摄

图2.3-8
f/22　蔡忆龙　摄

（二）景深的拍摄实验

了解景深，对拍摄有个性的照片是非常必要的。如果选用标准镜头，并用中级光圈，拍摄3m～5m的人或景物，照片表达的景深比较适中，比较接近人眼平时的观察习惯，但画面会显得平庸而缺少个性。应用大景深或小景深来寻找画面的独特魅力（图2.3-5、图2.3-6）。大景深比较适合展现田园的开阔、山河的壮丽以及建筑物的结构等。拍摄时为了使前后的景物非常清晰，可将光圈调节到 f/16、f/22这样的小光圈位置上。（图2.3-7、图2.3-8）

小景深比较适合表现人物的特写、局部细节等，拍摄时为了突出对焦的物体，虚化其前后的景物，可把光圈调节到 f/2.8、f/3.5等大光圈的位置上。在调节光圈的同时要注意曝光量的变化，要通过快门速度来平衡。（图2.3-9、图2.3-10）

（1）通过调整对焦距离来控制景深：用同一镜头，拍摄范围不变，光圈不变，只改变对焦的距离，将会改变其景深范围的大小。（图2.3-11）

（2）用大光圈拍摄特写，其景深范围变小。（图2.3-12、图2.3-13）

（3）用小光圈拍摄自然风景，其景深范围较大。（图2.3-14、图2.3-15）

图2.3-10

图2.3-9

图2.3-11

图2.3-12

图2.3-13

图2.3-9
f/1.8 郑铭鹏 摄

图2.3-10
f/3.5 Cath Mead 摄

图2.3-11
林绿洲 摄

图2.3-12
梁嘉欣 摄

图2.3-13
蔡忆龙 摄

二、调焦（也称对焦）

调焦是调节镜头到感光片的距离，使之形成锐利、清晰的影像，也就是调节像距以适应物距。

1. 基本的对焦方式

基本的对焦方式有手动对焦和自动对焦与对焦锁定两种形式。（图2.3-16、图2.3-17）

（1）手动对焦：手动照相机通过旋转对焦环来改变镜头的焦距，使得所拍的影像锐利、清晰。在手动对焦的单镜头反光照相机上，从取景框观看时，可以找到一个裂像棱镜，如果影像对焦不准，那它看上去是断裂的。除了裂像棱镜之外，还可以找到微棱镜，它在比裂像棱镜更弱的光线下都可使用，其工作原理是通过让影像散射来夸大不准确的对焦，以便进行调整，确保影像品质。另外，有一种测距仪也可代替手动对焦系统。许多35mm和120型照相机都带有测距仪，操作方式相当于裂像棱镜。转动镜头进行对焦，直到测距仪中心的两个影像完全重合。

（2）自动对焦与对焦锁定：自动对焦相机与自动对焦镜头配合，操作方便快捷。只要将取景框内的对焦点对准拍摄对象，按下快门的一半，焦点瞬间便聚焦在被摄物体，只要按着快门按钮不松手，对焦就一直被锁定。在自动对焦照相机的取景器中有一个方块符号，表示为焦点测定区域，在对焦时，应该先将被摄物体的主要部分对准在这个符号上，接着轻按快门按钮，相机的自动对焦功能将启动，当焦点被对准后，再按下快门按钮完成图像曝光。省略了转动对焦环的操作，因而对焦迅速方便，更有利于抓拍。

对焦锁定：它可以使画面的任何一侧的局部对焦清晰，操作方法是暂时让这一局部处于取景器的中心，按下快门的一半，手指不松开

图2.3-14

图2.3-15

图2.3-14
曹伟龙　摄

图2.3-15
蔡忆龙　摄

图2.3-16
Nikon资料

图2.3-17
蔡忆龙　摄

图2.3-16

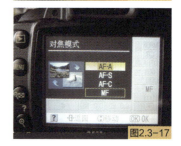
图2.3-17

一直到锁定焦点，再对照片重新构图，然后按下快门按钮完成曝光。

数码相机具有多点对焦功能，通过取景器可见到多个焦点测定区域，拍摄时，可根据构图的需要，选择激活其中的某一个焦点测定区进行测定。

图2.3-18　Babak Fatholahi　摄

先进的自动对焦相机具有"眼对焦"的功能，只要在取景的过程中，眼睛注视取景器中任何一个焦点测定区，相机就会自动激活该对焦测定区，并自动对焦清晰。

2. 对焦技巧

（1）选择性对焦：其实也是运用景深拍摄的一种方法，是指难度较高的小景深，它可以突出主体，虚化不必要的景物，以抽象的形式空间作为陪衬。其操作方法是在拍摄时开大光圈并向主体对焦。例如，拍摄肖像时对焦在人物的眼睛上，拍摄风景纪念照片时对焦在人物上等。（图2.3-18）

将焦点对在前景的主体上，让较为模糊的远景在画面上产生空间透视感，最大限度地降低对主体的干扰。有时杂乱的远景在虚化之后会形成图案化或出现肌理效果，使画面更具装饰美。（图2.3-19）

图2.3-19　郑铭鹏　摄

图2.3-20

图2.3-21

图2.3-22

图2.3-20
李登煜　摄

图2.3-21
骆文茹　摄

图2.3-22
蔡忆龙　摄

当焦点对在中景的主体上时，可让前景和背景同时模糊，如同平时集中视线盯住某件东西，形成对主体较为明确的视线引导作用。（图2.3-20）

选择性调焦的另一种表现形式是让前景虚化，它会使人产生一种身临其境的感觉，极具现场感。通过模糊的、朦胧的、虚幻的前景来烘托，反衬清晰的主体，不仅会使画面显得简洁、明快、主体突出，而且小景深的局部虚化魅力无穷，可以给观众以丰富的联想。（图2.3-21、图2.3-22）这就是选择性调焦的独特性所在。因此，在对焦时一定要明白选择哪一部分作为对焦点，并使其成为画面的主体。

图2.3-23 蔡忆龙 摄

图2.3-24 蔡忆龙 摄

如果被摄景物有很大的纵深度，同时想要取得最大的景深时，要尽量使用小光圈，焦点不宜对在其画面纵深的中间部分，而应选择景物靠近照相机的三分之一处进行对焦。这是因为对焦点前后的前景深和后景深的长度是不一致的，后景深的长度大约是前景深的两倍。将全部景物靠近照相机一侧三分之一处作为对焦点，可以最有效地利用景深范围。（图2.3-23、图2.3-24）

（2）超焦距的对焦：在拍摄无限远景物的画面时，为了能追求最大的景深范围，可以采用超焦距的对焦方式。当将照相机的对焦环调节在"∞"处（图2.3-25）时，最远处的景物自然能够被拍摄清楚，这是毫无疑问的，但此时景物无限远处之前的前景深范围，也是清晰的，而位于对焦点之后的后景深却在无限远之外，被浪费掉了。使用超焦距的对焦方式就是为了能充分利用处于无限远之后的那部分景深。使用超焦距对焦方式时，需使用镜头上的景深标尺，可先决定所使用的光圈值，在完成正常的对焦操作以后，再将镜头的对焦环上的拍摄距离刻度移动对准至景深标尺上相应的光圈数字上，这样照相机的实际对焦点被前移至能够刚好满足无限远清晰度所需要的位置上，景深范围也同时向前移至所使用光圈值时，能够取得最大的画面纵向清晰范围。（图2.3-26）

图2.3-25
超焦距的对焦操作

图2.3-26
蔡忆龙 摄

图2.3-25

图2.3-26

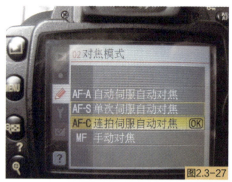
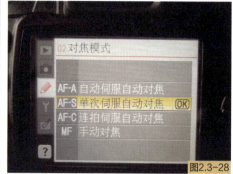

图2.3-27
对焦模式设置

图2.3-28
对焦模式设置

（3）连续对焦：对快速移动的目标进行精确对焦拍摄，一直是比较困难的。尤其对手动对焦相机而言，难度更大。所以必须做到事先对所使用的照相机对焦方式非常熟悉，包括对焦环的转动方向、大致的调节幅度，还需要经过反复的对焦操作练习，才能够在快速跟踪被摄对象进行对焦的过程中，做到既快又准。

使用自动对焦照相机拍摄移动的被摄目标要比手动方式对焦相机方便得多，只要做到将对焦模式设定在"连拍伺服自动对焦"模式上，并将对焦检测区始终对准移动着的物体，跟随其移动，照相机就会自动根据被摄对象的位置变化快速对焦，始终保持影像的清晰。（图2.3-27）如果错误地使用"单次伺服自动对焦"模式拍摄移动着的物体，有可能会得到不清晰的影像。（图2.3-28）这是由于在使用一次对焦模式时，快门按钮按至一半时，焦点会自动处于被锁定的状态，当继续按动快门按钮以启动快门时，被摄物体已经又移动了一段距离，离开被锁定的位置了，因此有可能出现运动体不清晰的影像。

（4）定点对焦与区域对焦：主要是拍摄运动场面时常用的拍摄技法，特别是面对高速移动的物体，例如体育摄影中各种常见的竞技比赛，如果不是使用自动对焦相机，是很难获得准确的对焦效果的，但利用定点对焦和区域对焦能弥补其不足。

①定点对焦。拍摄时先找某一替代物作为聚焦的对象，同时要保证最终的拍摄运动体一定会出现在这一位置上，待被摄物体进入预定区域时，及时按动快门进行拍摄。例如拍摄运动员跨栏的动态时，可将焦点先对在某个栏杆上，当运动员跨到这一预定栏位时及时按下快门，这时所拍摄的影像对焦就一定是清晰的；当拍摄运动员在滑雪时，可先将焦点对在标志线上，等运动员即将撞线的刹那间按下快门，这样拍下来的图像动态清晰且能及时抓住关键时刻。（图2.3-29）

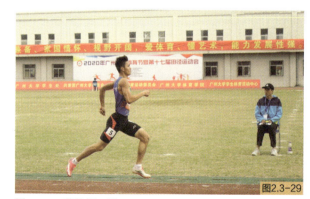

图2.3-29　张艳媚　摄

②区域对焦。主要适合拍摄一些没有规律的移动物体，但其活动范围是可预料的，可以通过设定的景深范围，随时将进入这一景深范围中的运动体拍摄清晰。例如在观看篮球比赛时要拍摄运动员在篮下争夺的瞬间，拍摄时根据镜头的焦距，选择较小的光圈和合适的对焦距离，将所拍摄的区域纳入景深范围之内，接着通过取景框耐心地等待其精彩的动态出现，及时抓拍。（图2.3-30）

拍摄区域对焦的具体步骤：以135型相机配中焦镜头为例，先估计被摄者的运动纵深范围，假如是在3.5m～5m，根据所用相机镜头的焦点距离所示，当镜头的光圈调到f/16时，从镜头的景深刻度表上可以预知，焦距对在4m的位置上，其景深范围是在2.5m～8.5m。那么把焦距定在4m的位置上，只要运动体不超出这一活动范围，按下快门就可以了，不必再考虑对焦。这样可更容易集中精力抓取精彩的瞬间。（图2.3-31）

采用区域对焦进行拍摄，其焦点虽处于景深范围之内，但也只能是相对清晰，不如具体对焦那样能获得最为清晰的影像。如果要获得理想的画面，用跟踪对焦的方法，始终将焦点对准被摄物体的拍摄效果会更好。（图2.3-32）

（5）三角对焦：在抓拍人物的过程中，常会因为对焦而影响被摄人物的表情，因此可用三角对焦方法来解决这个问题，拍摄时先选择旁边一个和被摄人物距离相等的物体进行对焦操作，待对焦完成后，锁定其焦点距离，迅速让相机对准被摄人物，及时抓拍其表情。（图2.3-33、图2.3-34）

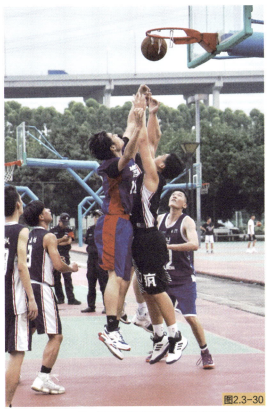

图2.3-30

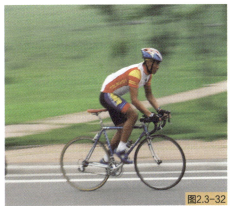
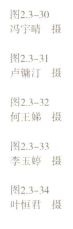

图2.3-32

图2.3-30
冯宇晴 摄

图2.3-31
卢镛汀 摄

图2.3-32
何玉娣 摄

图2.3-33
李玉婷 摄

图2.3-34
叶恒君 摄

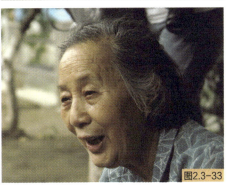

图2.3-33

图2.3-31

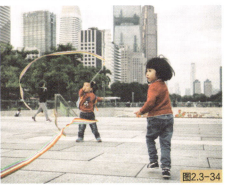

图2.3-34

第四节　自拍装置及操作实验

一、自拍装置定义及类型

自拍装置是延迟开启快门的曝光装置，有机械控制式和电子控制式两种类型。

（1）机械控制式自拍装置：在照相机的机身上有一个专用自拍的拨杆装置（图2.4-1）。机械控制式自拍装置的延迟时间多为10s左右。

（2）电子控制式自拍装置：数码单反相机具有电子控制式自拍装置，它是通过延时电路控制快门。在自拍过程中，有红色灯闪烁和蜂鸣音进行提示，当快门开始曝光前的2s～3s，其闪烁光和音响频率加快，提示拍摄者准备就绪。若要中途解除自拍，可将自拍开关关上。电子控制式自拍装置的延迟曝光时间通常有2s、5s、10s和20s等几档可选择。（图2.4-2）

图2.4-1　自拍装置　　　　　　　图2.4-2　自拍装置设定

二、自拍装置及操作实验

（1）自拍装置用于摄影者本人自拍或合影时让照相机"自动"按动快门。

（2）代替快门线，减少慢速拍摄造成的震动。手持照相机拍摄时，若用低于1/15s的快门速度拍摄静物，没有快门线，可将相机放在一个固定的位置上，能装在三脚架上就更好，利用自拍装置来启动快门，而不必用手直接按快门钮，可防止按快门时造成不必要的震动，以获得清晰的影像。

第五节　内置闪光灯与拍摄实验

除了相当专业的相机外，所有的数码相机都配备一个内置闪光灯，较高档的相机和专业相机则要添加外接闪光灯。

一、内置闪光灯常见模式（图2.5-1）

（1）强制闪光灯模式：在这种模式下，相机不考虑任何设定，闪光灯在每一次曝光的时候会配合快门开启工作。

（2）禁用闪光灯模式：在这种模式下，闪光灯禁止使用，无论光线强与弱都不闪光。

（3）自动闪光模式：在这种模式下，半按快门释放按钮，闪光灯将自动弹出并根据需要释放闪光。光线弱时自动闪光，光线强时不闪光。这种模式虽然方便、实用，但其不足之处也较为明显，当你在自然光线状态下拍摄某一场景，想传达该场景的氛围时，闪光灯却自动开启，这

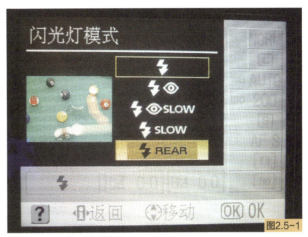

图2.5-1　内置闪光灯装置

样闪光灯会破坏画面，而且相机在全自动模式或程序模式下可能会因曝光时间不够，拍摄不到理想的画面。

（4）防止红眼闪光模式：在这种模式下，在光线较弱背景下拍摄人像时启用闪光灯，可有效地减弱画面中人物眼睛里面的红血丝。

（5）后帘同步闪光模式：在这种模式下，闪光灯在相机快门即将关闭之前释放闪光，以在移动中的拍摄对象背后产生一个虚实效果。

（6）慢速同步闪光模式：在这种模式下，闪光灯配合相机用较长的曝光时间进行拍摄。当夜晚或光线较暗时，快门速度将自动减慢以捕捉背景光线，用于拍摄人像时将背景光线也拍摄进去。

（7）闪光曝光补偿模式：在这种模式下，可根据拍摄对象对闪光灯的曝光量进行增减调节。

二、使用内置闪光灯的操作实验

（1）在烈日的自然光环境中拍照时，强制闪光模式的使用，可以缓解由于阳光当头直射造成的眼窝处的阴影，可以拍摄出更加柔和细腻的影调；在逆光的环境中拍摄人像时，强制闪光模式的使用，可以有效地对被摄人物进行补光。（图2.5-2）

（2）在夜景中拍摄人像时，可以选择夜景拍摄模式或把快门速度降低，然后配合闪光灯的慢速同步进行拍摄，使背景和人像一样清晰地呈现出来。（图2.5-3）

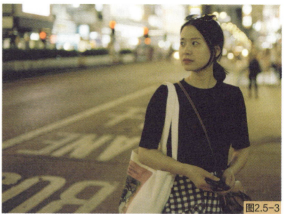

图2.5-2

图2.5-2
Ilker Karaman　摄

图2.5-3
罗慕仁　摄

图2.5-4
蔡忆龙　摄

（3）在夜景中拍摄路面行驶的车辆，如果用闪光灯模式进行拍摄，车的前灯会变成一道光束在车身上流动，画面效果显得很不自然。若用后帘同步闪光灯模式进行拍摄，其效果是车灯的光束在车身的后面，画面效果会更真实。

（4）用后帘同步闪光灯模式拍摄动感场面，可以营造生动的虚实效果。（图2.5-4）

第六节　取景与构图

一、取景器与取景

照相机的取景器是用来观察所拍景物的范围，并对其进行选择和构图。新型取景器多数兼有调焦验证的设置，是现代照相机不可缺少的组成部件，具体的作用：

（1）通过取景器，可在观察景物的同时选景与构图，并按动快门进行拍摄。

（2）通过取景器帮助观察所拍对象是否对焦清晰。

（3）通过取景器内部所显示的信息可了解具体的光圈值、快门速度、测光表、拍摄张数、闪光灯等信息。

（一）取景器分为同轴取景器和旁轴取景器两大类

（1）同轴取景器又称单镜头取景器，它是直接将摄影镜头当作取景物镜，拍摄与取景是在同一光学主轴上。使用同轴取景器时，可实现无视差取景。

（2）旁轴取景器通常有自己独立的取景物镜和目镜、取景接物框与接目窥孔。其取景光学主轴位于摄影镜头光学主轴的旁边，与摄影镜头光学主轴平行。使用旁轴取景器时，有视差的存在。

（二）取景视差

有视差是指从取景器中画幅框线内所看到的被摄景物范围，与相机实际拍摄下来的影像范围不一致。

旁轴取景器的取景视差与被摄主体的物距大小成反比关系：物距越近，视差越大，当对无限远的景物取景时，其视差几乎为零。因此，使用旁轴取景器近距离取景时，应适当校正其视差。为了纠正视差，旁轴取景框内有一个拍摄画面的有效线框，确定你所要拍摄的景物是近摄还是微距的区域内，这样拍摄景物才能拍到相应的影像。

（三）现代照相机取景的种类

（1）单镜头反光平视取景：位于调焦屏的正上方，通过机身内的45°反光镜把被摄物体的影像投射到五棱镜上，五棱镜再将影像折射到取景框的磨砂玻璃上，其拍摄和取景是在同一个光学主轴上。底片上拍到的画面正是从取景框内看到的画面，无视差问题，用起来十分方便。现代大多数135型照相机都采用这种取景方式。

（2）单镜头反光俯视取景：一般没有测光装置，其取景器位于照相机正上方，通过机身内的45°反光镜把被摄景物影像反射到取景框内。拍摄和取景是在同一个光学主轴上，无视差问题。但由于反光镜的原因，在取景框所看到的影像与实际景物左右相反。

（3）光学透镜取景：由多块精密光学透镜构成，安装在照相机的机身内部。取景的光学主轴与摄影镜头主轴平行。在取景框内可同时取景和对焦，并可对视差进行校正。通过此类光学透镜进行取景，可以直接平视观察被摄景物的运动及变化情况，对于抓拍动态物较为方便。不过，这类取景器多是手动对焦，没有自动对焦装置。

（4）单镜机背取景：此取景器的设置多适用于使用页片的大型照相机。机内没有反光镜，通过镜头取景和对焦，观察影像的磨砂玻璃是直接装在镜头后面照相机的后背上。按照透镜的成像原理，磨砂玻璃上呈现的影像是上下颠倒、左右相反的。通过调节镜头和机背间皮腔的长短，来完成对焦。用这类照相机取景拍摄较为麻烦，一般适合商业摄影。

（5）框式平视取景：该取景器中没有光学元件，是由接物框和接目窥孔所组成，两者中心连线与摄影镜头主轴平行。用这种方式取景有较大的视差现象，拍摄时应予注意。

二、构图

1. 取景范围的选择

照相机的取景器犹如一小块画布，摄影师要在上面完成他们的作品，取景、构图对简化繁杂的场景十分重要，其中构图的优劣是其作品能否取得成功的关键。从照相机的取景角度看，摄影者即使是面对同一被摄物体，其拍摄的角度一样，只要拍摄距离稍微改变，就会呈现出完全不同的影像效果。

在实际拍摄中只有熟悉构图的语言，才能更合理、灵活地表现主题。我们按取景范围的大小归纳为"远景、全景、中景、近景、特写"五种取景形式。这五种不同的形式并不一定是指取景点与被摄物体之间的实际距离，而是一种取景感觉上的距离。

（1）远景：其取景范围既广阔又深远，若要表现景物的磅礴气势，此种取景形式是最佳的选择。它主要表现的是景物的整体结构而忽略其细节。该取景方式多用于拍摄大自然题材。（图2.6-1）

（2）全景：其取景范围较远景小，主要是表现被摄物体的全貌与所在的环境特点，比远景的取景形式表现出更明确的主体对象。（图2.6-2、图2.6-3）

（3）中景：其取景范围又比全景小，比较侧重表现景观中的主体，其环境位置的表现已不是重点。此类取景形式可突出表现人与人、人与物、物与物之间的关系。（图2.6-4、图2.6-5、图2.6-6）

（4）近景：其取景范围比中景更小，基本接近平时人们相互交流时的视觉距离。主要是突出表现被摄人物的面貌或被摄物体的关键位置，适于对人物的神态或景物的主要特征的刻画。（图2.6-7至图2.6-9）

（5）特写：其取景范围是对人物或者景物的局部细节进行集中、突出的表现，更加强调被摄物体的细部特征，排除所有环境方面的景观形象。（图2.6-10至图2.6-12）

图2.6-1
李登煜　摄

图2.6-2
胡添龙　摄

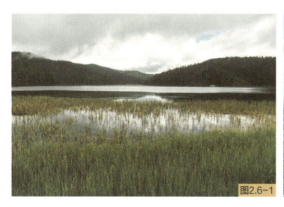

图2.6-1

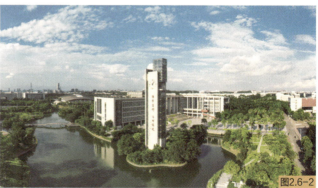

图2.6-2

图2.6-3

图2.6-7

图2.6-3
包林杰 摄

图2.6-4
冯诗敏 摄

图2.6-5
罗慕仁 摄

图2.6-6
张彩敏 摄

图2.6-7
李雨聪 摄

图2.6-8
李登煜 摄

图2.6-9
范能 摄

图2.6-4

图2.6-8

图2.6-5

图2.6-6

图2.6-9

2. 常见的构图形式

构图时，首先要将出现在画面中的视觉要素提取出来，合理地进行组合和安排。被摄物体中形状明确、色彩强烈的物体，是较容易引起视觉注意的，也是构图中最重要的要素。在所有的摄影画面中，色彩是最强有力的，醒目的色彩能迅速抓住人们的视线，暗淡的色彩通常都融合到背景中。有的色彩令人沉静，有的色彩则能使人兴奋或感到刺激。色彩的组合使人印象深刻，拍摄彩色照片时，应把人们对彩色的这些反应综合考虑，合理地观察和捕捉色彩。（图2.6-13至图2.6-15）

取景和构图的目的都是为了使图像中各部分的造型、线条和色块安排得主次合理、中心突出，能更好地表达拍摄意图。对构图的选择通常是寻找、强化景物的某些部分的方法，同时也能设法掩饰或掩盖其他部分。为了满足表现的需要，可针对不同的对象合理构图。

常用的构图形式有三分法、黄金分割法、S曲线、对称式构图、框式构图、图案化构图、三角形构图

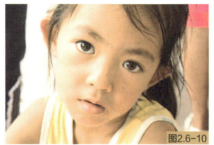
图2.6-10　朱莎　摄

图2.6-11　Babak Fatholahi　摄

图2.6-12　唐敏　摄

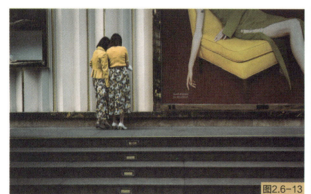
图2.6-13　祝志华　摄

图2.6-14　蔡忆龙　摄

图2.6-15　蔡忆龙　摄

以及对角线构图等形式。

（1）三分法，又称"井"字分割法：通过取景器将画面纵横两条直线做"井"字形分割，形成9个大小相等的长方形格子，4条直线的交叉点，是视觉最集中的位置，最能吸引观众的目光，把被摄主体或核心兴趣点安排在交叉点上，能够取得较为生动的效果。（图2.6-16、图2.6-17）

（2）黄金分割法：主要在构图中安排其拍摄对象之间的比例关系，将被摄物体的位置、形象之间各部分的长度按5∶8比例来安排，能给人以较舒适的视觉效果。黄金分割法在构图中主要用于制定舒适的画面比例以及安排地平线和主体的位置。（图2.6-18、图2.6-19）

（3）S曲线：将拍摄主体安排在S形的曲线上，观众的注意力能够被柔和的曲线所吸引。（图2.6-20、图2.6-21）

图2.6-16
黄晓茵　摄

图2.6-17
蔡忆龙　摄

图2.6-18
潘攀　摄

图2.6-19
蔡忆龙　摄

图2.6-20
王沈阳　摄

图2.6-21
李登煜　摄

图2.6-16

图2.6-19

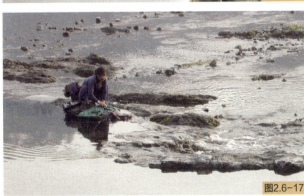

图2.6-17

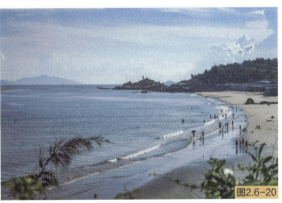

图2.6-20

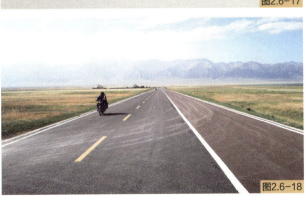

图2.6-18

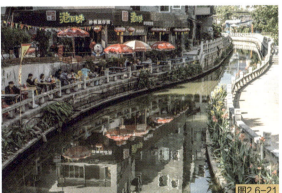

图2.6-21

（4）对称式构图：拍摄时在取景框的中间虚拟一根直线，让直线的两边（或上下）的形象处于对称的形态。对称能呈现出高度整齐的视觉效果，具有庄重的感觉，并给人以完美和谐的印象。（图2.6-22至图2.6-24）绝对的对称式构图容易给人严肃、拘谨，缺少生气的感觉，拍摄时通过改变视点，使画面呈现不完全的对称，能够在给人以规整庄重感觉的同时，增添活跃感。（图2.6-25、图2.6-26）

图2.6-22

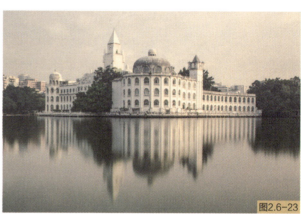
图2.6-23

图2.6-24

图2.6-26

图2.6-22
刘晓莉 摄

图2.6-23
李登煜 摄

图2.6-24
蔡忆龙 摄

图2.6-25
吴晓超 摄

图2.6-26
张浩贤 摄

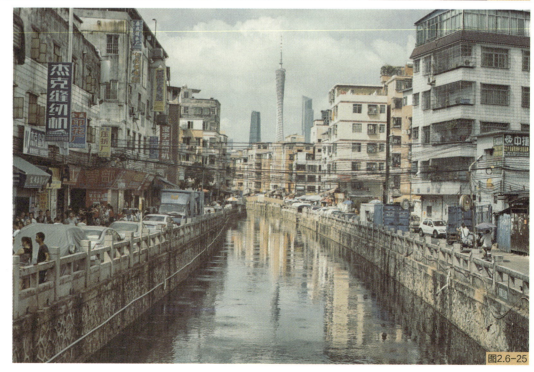
图2.6-25

（5）框式构图：拍摄时近处的场景将画面中的主体框起来，形成较完整的自然边框。如近处的拱门、柱子、树枝、花丛、门窗以及各种建筑物等都可以用这种形式进行表达。框式构图可以掩饰前景中分散注意力的细节，让整个画面显得紧凑，并通过近处的框子和远处的主体形成对比，加强画面的纵深感。（图2.6-27、图2.6-28）另外，采用并不封闭的"框"，也能取得同样的视觉效果。（图2.6-29、图2.6-30）

图2.6-27

图2.6-28

图2.6-29

图2.6-30

图2.6-27　　　图2.6-29
杨树沛　摄　　　蔡忆龙　摄

图2.6-28　　　图2.6-30
蔡忆龙　摄　　　冯乐艺　摄

（6）图案化构图：这是一种静态构图，拍摄时在画面中平均安排被摄对象，乍看之下好像画面中没有主体，其实这种构图形式是将整个画面作为主体来安排被摄对象，产生抽象的画面效果，富有装饰性和趣味性。这种图案化的构图方式只限于某些特定的被摄对象。要善于发掘图案，打破图案，也可在图案中加入一些不规则的东西，寻找不规则的画面。（图2.6-31至图2.6-33）

（7）三角形构图：拍摄时在取景框中将被摄主体的位置或者外形安排成三角形，其构图形式较为多变。正三角形的构图给人以强烈的稳定感（图2.6-34至图2.6-36），而倒三角形的构图则给人以完全相反

图2.6-31 蔡忆龙 摄

图2.6-32 祝志华 摄

图2.6-33 郭炜 摄

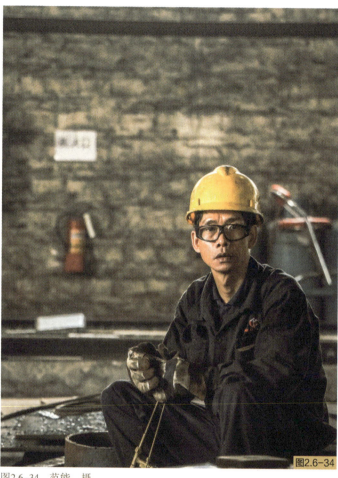

图2.6-34 范能 摄

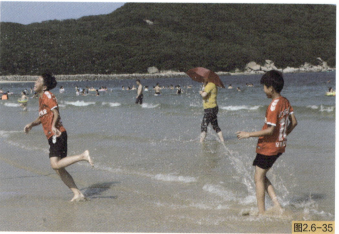

图2.6-35 李淇苗 摄

的感觉——不稳定且富有动感效果（图2.6-37）。

（8）对角线构图：这是一种典型的动态构图，拍摄时将被摄景物斜向安排在画面对应的两个角上，容易形成强烈的动感效果，能生动地体现被摄对象的速度，引导观者注意力，给人充满活力的感觉。（图2.6-38至图2.6-40）

拍摄时在取景和构图上能够打破常规，从另一个层面传达信息，诉诸感情，打造引人入胜的作品。

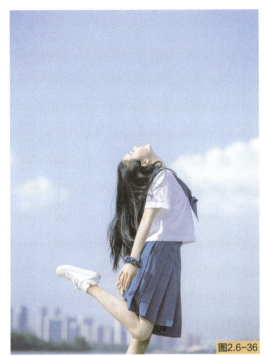

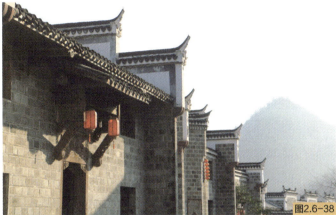

图2.6-38　李维峻　摄

图2.6-36　罗慕仁　摄

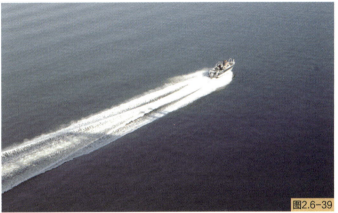

图2.6-39　蔡忆龙　摄

图2.6-37　蔡忆龙　摄　　　　　图2.6-40　朱莎　摄

思考与练习

1．光圈的作用有哪些？

2．调节光圈的拍摄实验：拍摄相同的景物，在光线环境不变、曝光时间不变、拍摄距离不变的条件下，只改变光圈的大小，体会光圈的改变对图像进光量的影响。

3．快门的作用有哪些？

4．调节快门的拍摄实验：拍摄相同的景物，在光线环境不变、光圈不变、拍摄距离不变的条件下，只改变快门速度的快慢，体会快门速度的改变对图像进光量的影响。

5．运用高速快门和低速快门进行拍摄，体会其成像效果。

6．追拍技巧的拍摄练习。

7．进行模糊抖动法技巧的拍摄练习。

8．常见的取景构图形式有哪些？

9．用不同的取景和构图形式进行拍摄，体会其不同的表现效果。

10．影响景深的因素有哪些？其各自的作用是什么？

11．尝试表达最小景深和最大景深的拍摄。

12．常见的对焦技巧以及操作实验。

13．如何理解景深的使用价值？

14．自拍装置的特殊作用有哪些？

15．常见内置闪光灯有哪些模式以及各自有怎样的表现效果？

3

第三章

曝光、测光与拍摄

章节前导
Chapter preamble

　　拍摄照片时，不管是使用传统胶片相机，还是用数码芯片相机，掌握准确的曝光控制是基本的也是最重要的技巧。拍摄高品质影像的前提是准确的曝光，其曝光的准确性又离不开正确的测光。因此，掌握正确的曝光方法与测光技术是拍摄图片的关键。

第一节　认识曝光

记录影像时相机通过光圈和快门速度来控制感光片或数码芯片感光，这就是曝光。拍摄时在考虑对曝光量的控制方面，要注意光线的强弱、感光度、显影的条件、互易律失效、器材准确性以及主观的控制等因素。

一、曝光控制与影像质量

曝光控制将直接影响影像的品质。具体包括影像的清晰度、曝光与色彩、曝光的合理性与底片的密度三方面。

1. 影像的清晰度

曝光控制与影像清晰度有关，提到影像清晰度，除了对焦问题外，曝光也与影像的清晰度有一定关系，表现在曝光量、实际使用的光圈大小与快门速度的快慢方面。

（1）曝光量：曝光量过多，使曝光严重过度，或者曝光量太少，使曝光严重不足，都会导致影像清晰度下降。

（2）光圈大小：同一曝光量可以由若干不同的曝光组合来表达。例如$f/16$与1/30s、$f/11$与1/60s或$f/2.8$与1/1000s等曝光组合，其曝光量都是一致的。当选择有大光圈的曝光组合或者选择有小光圈的曝光组合，将直接影响到被摄景物纵深的清晰程度。光圈大时，其清晰的范围就小；光圈小时，其清晰的范围就大。

（3）快门速度的快慢：主要表现在拍摄时是否使相机抖动而造成影像全面虚化。另外，在对运动体拍摄时，快门速度越快，影像中的运动体会越清晰；相反，也就越模糊。

拍摄时当考虑光圈与快门速度对影像清晰度的影响，会出现满足了光圈的需要而影响快门速度的问题；或者是相反情况。这就需要根据拍摄对象进行选择，应着重表现拍摄意图的曝光组合，或者用三脚架来稳定相机等。

2. 曝光与色彩

在彩色摄影中，准确的色彩再现需要以准确的曝光为前提，曝光过度或不足都会导致影像偏色。

3. 曝光的合理性与底片的密度

曝光与底片的密度关系要以正常的冲洗条件为前提来进行讨论。对负片来说，曝光过度，底片密度就会变大，其表现为"底片较厚"；曝光不足，底片密度就会变小，其表现为"底片较薄"。彩色反转片的情况与负片正好相反，曝光过度，胶片密度变小，色彩浅淡、透亮；曝光不足，胶片密度变大，色彩浓重、黯黑。

二、影响曝光量调节的客观因素

影响曝光量调节的客观因素有光线的强弱、感光度（ISO）、显影的条件、互易律失效和器材的准确性等。

1. 光线的强弱

在自然光的拍摄中，不同季节、不同时间以及天气情况等因素都会影响光线强弱。在室内人工光源条件下进行拍摄，光线的强弱也受光源照度，光源距离、方向、角度及色温变化等影响。光线强弱的变化，需要我们在拍摄时做相应的曝光组合调节，以达到曝光量的相对稳定。

2. 感光度（ISO）

不管是用数码芯片还是用传统胶卷来记录都会受感光度的影响。感光度高对光线的灵敏度强，只需较小的曝光量就能满足其曝光；感光度低对光线的灵敏度弱，则需要较多的曝光量才能满足其曝光。因此，在同样受光条件下的被摄物体，使用不同的感光度，其曝光量的调节也要相应改变。如用ISO100进行拍摄，其曝光组合是1/125s与f/8。那么，改用ISO200进行拍摄，其曝光组合就需要改成1/125s与f/11，或者1/250s与f/8，用ISO50进行拍摄，其曝光组合就需要改成1/125s与f/5.6，或1/60s与f/8，依此类推。

3. 显影的条件

显影的条件将影响曝光效果，除了按提示进行标准显影外，若改变显影条件（显影液配方），改变显影时间或改变显影温度等，在拍摄时都需相应地调整曝光量。

另外，若出现冲洗后底片的密度较大或较小的情况，既可能是曝光的问题，也可能是冲洗的问题。

4. 互易律失效

曝光量的组合是由光圈与快门速度的乘积所构成的。互易律是指光圈的大小改变与快门速度快慢的变化关系。例如在拍摄环境的光亮度和感光度不变的情况下，光圈增大1档，快门速度提高1档；光圈缩小2档，快门速度降低2档。曝光量均不变（即用1/125s与f/5.6的曝光量和1/60s与f/8的曝光量是一样的）。

互易律又称"倒易律""互易效应""倒易效应"。在拍摄时对曝光组合的调节，一般情况都是符合互易律的。然而，当曝光时间太长或太短时，这种互易律就会失效。由于胶卷的种类、质量不同，互易律失效也就不一样，通常在曝光时间长于1s或短于1/1000s时就会出现互易律失效的情况。

当用黑白胶卷拍摄时，互易律失效会导致影像密度下降，可增加曝光量并调整显影时间；若用彩色胶卷拍摄，互易律失效不仅会使影像密度下降，还会出现偏色，可增加曝光量并用滤光镜进行校正。

5. 器材的准确性

器材的准确性往往是影响摄影效果的潜在因素，其中光圈与快门速度的准确性和相机测光系统的准确性都是影响曝光效果的潜在因素。因此，建议对相机定期进行检测，以确保曝光的准确性。

 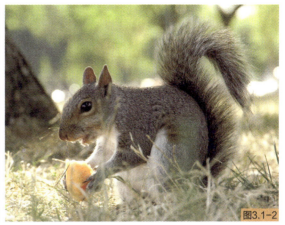

图3.1-1

图3.1-2

三、影响曝光量调节的主观因素

1. 图片的表现效果

拍摄的图片要表达什么样的影调、色调与色彩效果，针对表现意图来设计其曝光，使之实现"正确曝光"。

摄影时提到的准确曝光是指能再现景物的丰富影调、层次的曝光。

在拍摄中有时会有意识地多曝光或少曝光来达到自己的表现意图。例如，在表现景物的亮部细节时，就需要在准确曝光的基础上减少曝光量（如雪景中的白雪）（图3.1-1）；在表现景物的暗部细节时，又需要比准确曝光增加曝光量（如一头黑牛或深色皮肤的动物）（图3.1-2）。为表现意图而在准确曝光的基础上有意曝光过度或不足也是一种正确曝光。

2. 实际需要的准确性

实际需要的准确性与曝光调节：这种"需要"包括图片的实际用途和所用胶卷的曝光宽容度。不同的用途对曝光准确性的要求也不同。照片是放大成4英寸存入相册还是放大成20英寸供展览用，它们对曝光的要求也不一样；用于大功率放映机在黑暗场所放映的幻灯片与只是用于袖珍观片器观看的幻灯片，两者在拍摄时的要求也不一样，后者要比前者的曝光量多0.5档～1档，观看时才能产生较好的色彩效果。再则，彩色反转片对曝光的要求最高，即曝光宽容度最小；彩色负片的曝光宽容度稍大些。

图3.1-1
蔡忆龙　摄

图3.1-2
蔡忆龙　摄

第二节　照相机曝光模式与操作技法

一、照相机的曝光模式

照相机的曝光模式有手动模式（M）和自动、半自动曝光模式（图3.2-1）。

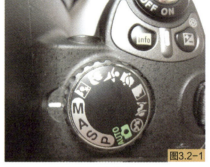

图3.2-1　照相机的曝光模式

（一）手动模式（M）

此拍摄模式是最基本和灵活的安排，可随意设定拍摄的光圈、快门速度，然后根据内置测光表提示参考曝光的准确程度。

（二）自动、半自动曝光模式

照相机具有较高的自动化程度，135型照相机更为突出。从自动曝光功能来看，135型照相机的自动与半自动曝光模式大致有以下几种：

1. 光圈优先模式（AV）

这是一种半自动模式，强调景深的控制，这种方式可以节约时间，当设置好光圈后，照相机就会自动设置曝光所需的快门速度进行配合完成准确的曝光，拍摄前按下镜头预视钮检测景深是否合适。

对于微距摄影来说，景深非常重要，光圈优先模式也适用于夜景拍摄。在人物摄影、新闻摄影、旅游摄影、风景摄影、花卉摄影中广泛运用。

2. 快门优先模式（TV）

这是一种半自动模式，当设置好快门速度，照相机将自动选择镜头光圈值进行配合完成准确的曝光。快门速度可以在1/4000s～30s的范围内设置，一般情况下照相机可以自我调节满足正确的曝光，若所需的曝光量过度或不足，照相机会发出警告信号，此时应该改变快门速度。快门优先模式适用于体育摄影、动体摄影。只要光线环境允许，并且无景深限制，在这种模式下手持照相机拍摄，最好选择1/125s，如采用长焦距镜头时应以1/250s的速度拍摄；也可以选择更快的快门速度来"凝固"动体的影像，或选择较慢的快门速度来使动体的影像虚化，表现出动感画面。

3. 程序模式（P）

这种模式按照输入的测光读数和胶片感光度，通过智能程序的运行，使照相机改变光圈和快门速度，从最短时间或最小光圈，到最长时间或最大光圈自动进行选择。有些照相机可通过主控拨盘，改变不同的快门和光圈组合程序。例如，在标准镜头程序中，有一系列快门和光圈的数值，随着光线的减弱，直到镜头的最大光圈数值为止。从这里向上，曝光量只会增加，在快门速度小于1/30s时，通常会伴有照相机抖动警告。

4. 景深自动曝光（A-DEP）

拍摄前对所选的景物近、远两点先后对焦，照相机会根据这一距离自动设定光圈，确保在这个范围

内能清晰地呈现被摄景物。这种模式适合使用广角镜头拍摄，操作起来稍显复杂，但对精确控制景深十分有效，多用于风景摄影、广告摄影，对于获得模糊背景的效果也非常适用。

二、图像模式

中低档的135型数码相机均设有图像曝光模式，简称PIC（图3.2-2）。它提供了多种设定模式可供选择，常见的有人像、运动、风景及微距模式等。拍摄时可根据拍摄对象的内容直接选择所需的模式，不必为其选择曝光模式，也不用担心对焦等技术问题，只要等待精彩的瞬间及时抓拍即可。

图像模式其实也是程序式的自动曝光，在相机设计中将拍摄各个主题的自动曝光模式确定好，根据题材有所侧重。其中人像摄影模式注重突出人物主体，影像多表现为大光圈、小景深。风景摄影强调的是前后景物的透视关系，影像多表现为小光圈、大景深。运动模式因拍摄快速运动的物体，其着重点在快门速度上，每次以高速快门拍摄，相机中心的对焦点能智能对焦，并随着运动体距离的改变而随时保持相机中心点清晰，同时还可用于连拍。

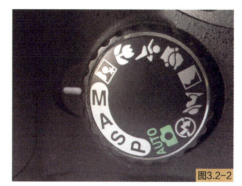

图3.2-2 135型数码相机的图像曝光模式

利用图像模式拍摄是一种快捷模式，能确保运用最佳的程序拍摄，实现自然、理想的画面效果。

三、照相机的补偿曝光模式及使用技法

在使用自动曝光模式时，会出现一些使自动曝光偏差或失灵的光线条件。例如，拍摄逆光下的物体，反射率极高或极低的物体，或者光线明暗分布极不均匀的物体等。拍摄时可改用手动曝光，或者采用自动曝光的补偿方法。

1. 自动曝光补偿装置

一般自动曝光补偿装置有增加曝光量和减少曝光量各2级的设置，如+2、+1、0、-1、-2等标记，可按需求随意调节。注意曝光补偿设置通常要放在"0"档，以免造成下次拍摄失误。若将其设置为"+1"档，就意味着按测光读数增加1档的曝光量；调到"-1"档，意味着按测光读数减少1档的曝光量。依此类推。（图3.2-3）

（1）拍摄时需增加曝光补偿的具体情况。

当在逆光下拍摄人像或景物时，就应该增加曝光补偿，使主体得到正常的影像层次，同时使主体的边缘有美丽的逆

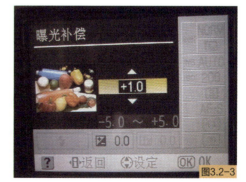

图3.2-3 曝光补偿设定

光效果；拍摄反射率极高的白色物体或人物处于大面积的白色背景中时，因大面积的白色会误导照相机的测光系统，造成曝光不足，此时应该增加曝光补偿。（图3.2-4、图3.2-5）翻拍书法作品也应该增加曝光补偿；当在海滩、雪地或阳光强烈的光线下拍摄人物时，除增加曝光补偿外，还可用闪光灯适当地对主体进行补光（图3.2-5）；在阴天和大雾天的环境中拍摄，苍白的天空会与被摄物体形成强烈的反差，

使人物曝光不足，图像会暗淡无光，此时应该增加曝光补偿，使得被摄物体亮度更有层次（图3.2-6）；夜景拍摄尽量避免使用闪光灯，可通过延长曝光时间和增加曝光补偿，来增加曝光量，使拍摄的夜景效果更多姿多彩（图3.2-7）；在夜晚拍摄人物或花草，使用闪光灯慢速同步功能加曝光补偿，可突出其夜景的灯光效果（图3.2-8）。反之，当被摄物体位于大面积的深暗背景前，就应该减少曝光补偿（图3.2-9）。

图3.2-4

图3.2-7

图3.2-6

图3.2-8

图3.2-9

图3.2-4
陈乐超 摄

图3.2-5
张雪竹 摄

图3.2-6
蔡忆龙 摄

图3.2-7
胡添龙 摄

图3.2-8
陈志鑫 摄

图3.2-9
蔡忆龙 摄

图3.2-10
陈志鑫 摄

图3.2-11
胡添龙 摄

图3.2-12
曝光锁定按钮选择

图3.2-13
黎斯维 摄

图3.2-10

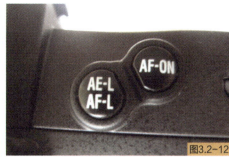
图3.2-12

图3.2-11

图3.2-13

（2）拍摄时需减少曝光补偿的具体情况。

在黑色背景前使用现场光拍摄人物时，如晚会演出时聚光灯下的演员等，就应该减少曝光补偿，以免主体曝光过度（图3.2-10）；拍摄夕阳西下时，通过减少曝光补偿使画面出现曝光不足，有利于渲染傍晚的气氛（图3.2-11）。

当用光圈优先模式进行拍摄，其增减自动曝光补偿为快门速度的级别；用快门优先模式进行拍摄，其增减自动曝光补偿为光圈的级别。

2. 用曝光锁定来解决自动曝光的补偿问题及使用技法

中高档的相机上有专门的自动曝光锁（AE-L）（图3.2-12），其使用方法有两种：

（1）当按下照相机的自动曝光锁，能够锁住曝光量，其快门速度（或光圈）就不再改变。

（2）当按下自动曝光锁后，可以锁住曝光值，如果再改变光圈（或快门速度），那么快门速度（或光圈）会相应改变，但其测定的曝光值不变。

从使用的情况看，后者的机动性比前者要大。不管是哪一种设置，都有利于我们在特殊环境下进行拍摄。例如，拍摄逆光人像时，应增加1.5～2级曝光量，才能较好地表现出人物的面部层次。拍摄时先向合适的景物进行局部测光（人物的脸部色调接近18%的灰色物体），再按下自动曝光锁，然后取景拍摄。（图3.2-13）

自动曝光锁的式样随着照相机品牌的不同有一定的差异。快门按钮兼作自动曝光锁的使用方法：轻按快门按钮的一半，曝光数据即被存储起来，然后在不放松快门按钮的状态下重新构图取景，再把快门按钮按到底，完成拍摄。

（3）通过调节感光度的设定来解决曝光补偿。

当使用的照相机没有曝光补偿设置，可调节感光度的设置。例如，当用ISO100的胶卷拍摄时，将感光度设置调在ISO50上，就等于使胶卷在曝光时增加1档曝光量；反之调在ISO200进行拍摄，也就意味着减少1档的曝光量。依此类推。

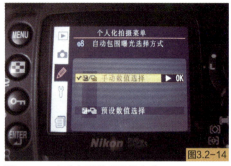

图3.2-14　自动包围曝光选择方式

四、照相机的包围曝光法（AEB）

包围曝光法与梯级曝光法或括弧曝光法其目的是一样的。在某些情况下要设定正确的曝光是比较困难的，为了保证拍摄时曝光量的准确，在面对同一拍摄对象时，可先根据估计的曝光量拍摄一张，然后再分别增加和减少曝光量进行拍摄，这样才能确保选出一张最理想的照片。该方法也就是曝光优选法。例如，拍摄时估计的曝光组合是f/5.6与1/60s，拍摄后再用f/4与1/60s、f/8与1/60s的组合各拍一张，甚至用相差0.5档的光圈进行拍摄（或用曝光补偿设置进行拍摄）；有的相机有自动包围法的曝光功能（图3.2-14），它将自动控制并做必要的调整，以便拍出一组包围曝光法的照片。该方法与"宁多勿少"的拍摄原则是一致的。

五、"宁多勿少"与"宁少勿多"的曝光法

"宁多勿少"与"宁少勿多"是拍摄彩色负片与彩色反转片时所使用的一种估计曝光量的原则。

两者的区别在于其宽容度不同，它们的曝光区域范围也不相同。彩色负片的宽容度可达四级，其曝光范围为-1.5～+2.5；彩色反转片则只有两级，其曝光范围为-1.5～+0.5。

在不能准确地把握曝光量时，彩色负片应比正常曝光量增加一级曝光，特别是在光线比较特殊的场合，例如清晨、傍晚、雨天等，由于人眼具有很强的光线适应能力，会觉得环境光线还是比较亮，容易产生曝光估计不足的问题。拍摄在逆光下的人物，测光时会受到逆光的影响，增多一些曝光量对暗部的细节还原是比较有利的，这也是"宁多勿少"原则的优点。而拍摄彩色反转片应比正常曝光减少半级。彩色反转片如果曝光超过半级，就会出现色彩的较大误差，造成色彩失调。

因此，拍摄彩色负片，对拍摄复杂环境的测光无把握时，宁可曝光稍过度，即"宁多勿少"。拍摄彩色反转片时，恰好相反，宁可曝光稍不足，即"宁少勿多"。

六、多重曝光

多重曝光是在一幅画面上进行多次曝光，它可以是不同时间、空间等连续的或非连续的影像，通过画面连续叠加，创造出新的图像，带给人们一种独特的视觉享受。（图3.2-15）

多重曝光可以在某一时间内按顺序将运动的瞬间集中在一个画面上。比如在全黑的环境中，打开照相机的"B"门，利用频闪闪光灯连续照亮经过画面的打球运动员。这时，打球的运动轨迹就被记录在同

一个画面上，使人们在局部空间里捕捉动感的多个瞬间过程。（图3.2-16）

多次曝光还可以根据画面内容的需要组合不同时空的瞬间影像，使画面的瞬间意义变得更加丰富多彩。例如第一次曝光先用广角镜头拍摄一幅黄昏时天空中的彩云，第二次曝光改用中焦距镜头拍摄广州塔或猎德大桥，将二者组合，让人有"移花接木"的感觉。（图3.2-17）

通常使用多次曝光拍摄的题材，除了上述的景物拍摄外，还有人物的多重影像。拍摄时构图需要特别周密的设计，精心安排。在构图中应该利用某个影像的暗部位置叠加上另外的影像，这样相互间就不会产生干扰。用多次曝光进行拍摄，背景通常以黑色为好，光线也以侧光或逆光为佳，使之获得理想的效果。如果多次曝光的影像有较多的重叠部分，在每次曝光时就应该适当减少曝光量，以免重叠的部分曝光过度，影响画面高光应有的层次感。（图3.2-18）

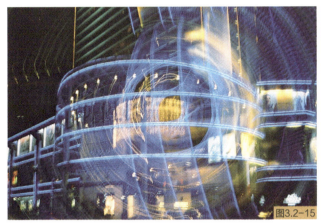

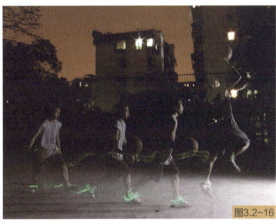

图3.2-15
关璐琳　摄

图3.2-16
胡庆麟　摄

图3.2-17
卢镛汀　摄

图3.2-18
张小洁　摄

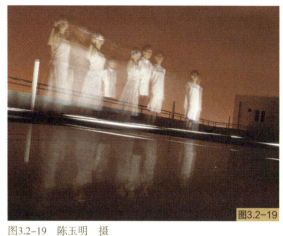

图3.2-19　陈玉明　摄

图3.2-20　郭帝宝　摄

多次曝光的表达不仅局限于一些正常组合的影像，还可以打破习惯上的时空规律，拍摄带有明显的荒诞和反逻辑的时空组合，使人们在逆反的心态中获得特殊的视觉感受。（图3.2-19、图3.2-20）

另外数码相机的图片润色菜单有图片合成功能，它用简单的方法把几个不同的影像合成在一起，每层都可以单独修改，根据创作意图将修改后的图像进行合并，与多重曝光的拍摄效果接近。（图3.2-21）

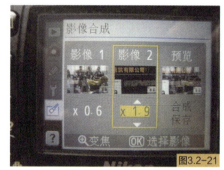

图3.2-21　图像合成设置

七、其他的曝光拍摄技法

1. 通过光画图案的拍摄技法

它主要是通过灯光在黑暗中的移动，形成有趣的光迹，采用"B"门的曝光方式，拍摄时要保证室内全黑，唯一的发光体是其拍摄对象，根据构思画出图案或其他内容，一般不要超过3分钟。要视其灯光的光源大小来设定曝光时间，并用小光圈拍摄。其光画效果具有较强的艺术感染力。（图3.2-22）

光画的拍摄也可结合两次曝光来完成。在拍摄光画图片前，选择一个深色的背景，在背景前安排好被摄人物，并准备好发光体，然后用三脚架支撑相机，关闭现场的所有光源，唯一的发光体是其拍摄对象，采用"B"门的曝光方式，对移动的光点进行第一次曝光，用小光圈拍摄，以扩大景深范围。第一次曝光结束后，把被摄的景物安排在预定好的位置上，用闪光灯照明，对景物进行第二次曝光。（图3.2-23）

2. 通过闪光灯控制的拍摄技法

拍摄时采用"B"门的曝光方式，用快门线将其锁定，使相机的快门处于开启状态，然后让拍摄对象开始做动作。拍摄者用手操控闪光灯，先用闪光灯对动体闪光一次，录下第一个影像，在做另一个造型时再闪光一次，录下第二个影像，根据动体的不同运动姿态逐次闪光，需要拍摄几个影像，就闪光几次，能在图片上留下多个不同姿态的影像。（图3.2-24）

3. 图案光线投影拍摄技法

图案光线投影是利用明暗交错的光线，给主体营造特殊光线气氛的技巧，使主体产生斑驳的视觉效果。该方法可在自然中发现，也可以在影室内营造。

（1）利用大自然中各种景物产生的投影，当这些光影照在人物或其他物体上，就会形成很有趣的图案节奏变化，具有较强的视觉吸引力。（图3.2-25）

（2）影室中营造斑驳的投影，最简单的方法就是利用从窗口射入的光线，如百叶窗等节奏感强的投影，将人物或物体安排在投影下，接近窗口，形成逆光效果，能获得较为抽象的画面；也可用影室里的聚光灯，放置一块挡板，在前面放置一些图案，如树影、水波纹，或其他的图案，当灯光通过挡板照向被摄物体时，就会产生独特的光影效果。（图3.2-26）

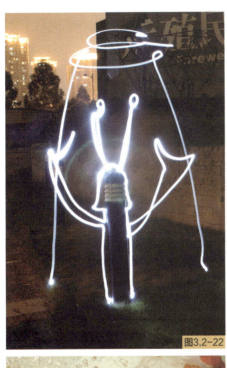

图3.2-22

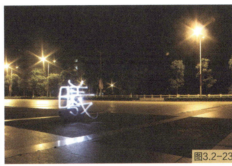

图3.2-23

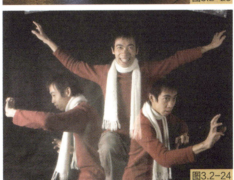

图3.2-24

图3.2-25

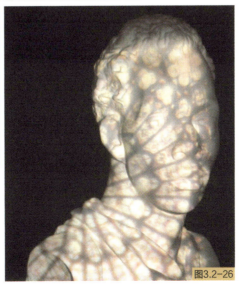

图3.2-26

图3.2-22
范伟健　摄

图3.2-23
黄彬　摄

图3.2-24
黄颖堂　摄

图3.2-25
李玉婷　摄

图3.2-26
蔡忆龙　摄

第三节 照相机测光系统的应用与操作技法

图片能否准确地曝光是摄影的关键环节，因此要得到正确的曝光，必须有其指数标准。测光系统正是利用光电原理，来测量光线的强弱，表示光线的照度值与物体的亮度值，并通过计算得知所需光圈与快门速度的组合，从而得到正确的曝光值。

测光系统有两大类：一类是相机的内测光系统，另一类是独立式测光表。

一、相机内测光系统的基本原理

现代135型照相机都带有测光系统，又称"内置式测光表"（图3.3-1），这为达到准确的曝光效果提供了极大的方便。但是，不论是由照相机的测光系统进行自动曝光，还是借助测光读数手动设定，都难免会有不正确的曝光发生。拍摄时出现不正确的曝光主要有三种情况：一是被摄物体处于逆光状态，二是大面积的深暗背景，三是大面积的明亮背景。因此正确使用测光表，并了解其性能特点是实现准确曝光的关键。

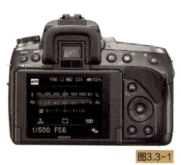

图3.3-1

图3.3-1 135型照相机的内置式测光表

照相机的测光系统几乎都是属于反射式测光，掌握反射式测光原理是成功运用照相机测光系统的要领。

（一）反射式测光原理

反射式测光就是测量被摄对象的反射光亮度，以18%中灰色调还原被摄物体的影调。它是将被摄对象中的亮色调、暗色调以及中间色调混合起来而产生的一种反射率为18%的中灰色调的亮度作为再现目的。不管你把测光系统对准什么色调的物体进行测光，它总是"认为"被摄对象是中灰色调，并提供再现中灰色调的曝光数据。

（二）反射式测光原理与实际应用

当测光对象是18%反射率的中灰色调时，按测光读数显示的曝光组合就能产生准确的曝光，它能最

大限度地表现景物各种亮度层次。在通常的情况下被摄物体都能取得良好的曝光效果。

当测光系统对准白色物体时，不能再现为白色，因为测光系统只是"感到"亮度较大需要较小的曝光组合来再现18％的中灰色调。其实该景物应该再现的是亮色调，而不是使其亮度降低的中灰色调。若按测光读数进行曝光，就会出现曝光不足。

同样，当照相机对准黑色物体时，也不能再现为黑色。因为当测光系统"感到"亮度暗淡，会显示出需要使用较大的曝光组合来再现18％的中灰色调。其实该景物应该再现的是暗色调，而不是使其亮度提高的中灰色调。若按测光读数进行曝光，会出现曝光过度现象。

了解反射式测光原理，是使用内置式测光系统和独立式测光表的基础。测光的准确与否，关键在于对测光对象的选择。

二、相机内置测光系统的性能

使用照相机测光系统要在找准测光对象的同时，结合照相机的测光性能，合理运用其测光方式，取得最佳的曝光效果。其中包括"平均测光""中央重点测光""部分测光与点测光"和"多区域测光"等方式。（图3.3-2）

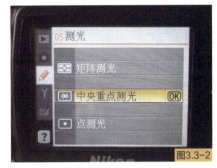

图3.3-2　测光模式

1. 平均测光

平均测光是测定被摄物体的综合亮度，即将取景范围内的景物亮度不分主次地进行综合，再取其平均亮度值，以此作为推荐曝光量或进行自动曝光的依据。当这种平均亮度等于18％的中灰色调时，平均测光就能取得良好的曝光效果，但是当画面出现大面积过亮或过暗的背景时，平均测光就会导致明显的甚至是严重的曝光不足或曝光过度。（图3.3-3）

2. 中央重点测光

中央重点测光的测光读数是以取景画面所选的局部面积亮度为主，其余部分景物的亮度为辅。相机所设置的局部面积多数位于画面中央，也有的位于画面中央偏下。单镜头反光相机的测光系统多数属于中央重点测光，它受过亮或过暗背景的影响小于平均测光，中央重点测光的准确性通常大于平均测光。（图3.3-4、图3.3-5）

图3.3-3　卢小根　摄

图3.3-4　卢小根　摄

3. 部分测光与点测光

部分测光与点侧光又称"局部测光""区域测光"。其测光方式都是仅仅测量画面中央很小部分的景物亮度，以此作为测光读数和自动曝光的依据。这种很小部分的区域其大小是划分部分测光与点测光的区别，大一点的占画面10%左右，称为"部分测光"，小一点的占画面3%左右，称为"点测光"。

部分测光与点测光不受画面其他景物亮度的影响，只要把极小的测光区域对准景物中18%的中灰色调，就能获取准确的曝光值。由于这种测光的范围极小，所以使用时要小心，若把测光区域对向景物的高光部或深暗部，就会导致明显的曝光不足或曝光过度。

部分测光与点测光的主要优点是，即使远离被摄物体进行拍摄，也能准确地选择局部测光，以满足曝光需要。（图3.3-6）此外，部分测光与点测光也便于采用"亮部优先法"与"暗部优先法"的测光技巧。

4. 多区域测光

多区域测光是一种高级的测光系统，是把被摄物体画面分成主次不同的若干区域，相机自动测量主要测光区、次要测光区以及其他测光区的亮度水平，从而计算出一个最正确的曝光值。最早发明该系统的是尼康F4相机，1983年尼康F4相机的测光系统采用五个测光元件，各自向画面的既定区域测光，再通过运算得出准确的自动曝光数据。例如，在取景画面中包括了太阳或其他强光源时，相机会对这一区域极高的测光读数置之不顾，采用"高辉度测光"的运算模式来确保其他景物的准确曝光。又如，当画面背景极暗时，相机又会采用"低辉度测光"运算模式，以防止主体曝光过度。所以，这种"多区域测光"也被称为"智能化的测光系统"。它的主要优点是在各种光线条件下自动曝光效果较好。（图3.3-7、图3.3-8）

不同的多点测光相机采取的测光点其布局与数量是不同的。现有6区域、8区域、14区域等测光模式的相机，其功能大同小异。

图3.3-5
蔡忆龙　摄

图3.3-6
李登煜　摄

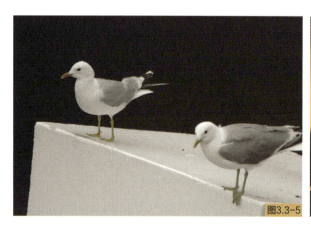

图3.3-5

图3.3-6

图3.3-7
郭炜　摄

图3.3-8
蔡忆龙　摄

三、相机的测光形式

相机的测光形式有"外测光""内测光"与"TTF测光"。"内测光"又包括"TTL"测光和"TTL—OTF"测光两种。不同的测光形式关系到其测光的准确性。

1. 外测光

外测光工作时不通过相机镜头，在相机外表上能看到测光系统的受光窗。这种受光窗的位置有的设在相机镜头筒上（有点状和圆环状两种），有的设在镜头上方的机身上（有点状和方形状两种）。外测光的测光性能属于平均测光。

外测光的主要缺点是测光范围与成像范围不完全一致，所产生的测光误差可能性比TTL测光要大些。当使用滤镜拍摄时，如果滤镜不能覆盖测光窗，要根据滤镜因素进行曝光补偿，不如TTL测

光方便。

2. TTL（Through The Lens）测光

TTL测光就是通过镜头测光，其特点是在相机的外表上看不到测光窗，测光范围在成像范围之内，或与成像范围相等。它的测光准确性比外测光高，工作时相机的光圈是处于全开的状态。

TTL测光适用于单镜头反光相机，测光性能多为中央重点测光，也有采用点测光、多区域测光或平均测光的，因相机功能不同而异。TTL测光的相机在使用滤镜时，无须考虑曝光补偿问题，因其测量的光线已通过滤镜的成像光线。

若TTL测光的测光元件位于五棱镜附近，拍摄时要使用相机取景目镜遮光罩，否则，从目镜进入的光线会影响其测光的准确性，特别是自拍时相机装在三脚架上其影响更大。

3. TTL-OTF（Through The Lens-Off The Film）测光

TTL-OTF测光就是通过镜头测量胶片反射光，又称"实时测光""收缩光圈测光"，这是自动曝光的一种先进测光系统。它的测光元件设置在相机反光镜后、胶片平面前下方，在实际曝光时进行测光。释放快门时，相机的光圈自动收缩到预先调定的光圈值，光线通过光孔到达胶片后又反射给测光元件，当胶片达到所需的光量时，相机便自动关闭快门，完成自动曝光。TTL-OTF测光比TTL测光的自动曝光准确性更好。采用这种测光形式的相机通常具备两套测光系统，TTL-OTF测光用于自动曝光，TTL测光用于手动曝光。

4. TTF（Through The Finder）测光

TTF测光即通过取景器测光，主要用于内置变焦镜头的袖珍相机的测光系统。TTF测光不同于外测光和内测光，它所测量的是通过取景器的光线。测光元件位于取景器内。这种形式的测光使测光范围随镜头变焦而变化，其准确性高于通常的外测光。

四、测光系统的使用技巧

1. 暗弱光线下的测光

在弱光线下测光时，如果相机的测光系统无法显示测光读数，可以使用提高感光度（ISO）的办法，例如使用ISO100拍摄时，把感光度调节到ISO800或ISO3200上进行测光。所得的测光读数显示出来的曝光组合不能直接使用，需要相应地增加曝光量，当感光度调到ISO800时，测光后需要增加3档曝光量；当感光度调到ISO3200时，测光后需要增加5档曝光量。另一个办法是用白卡代测，但用白卡测出的曝光组合也不能直接使用，需要增加2.5档的曝光量再使用。

2. 使用远摄镜头代替点测光

若单镜头反光相机没有点测光功能设置，那么，可用远摄镜头代其测光，也能起到近似于点测光的效果。一只用于135型照相机的200mm远摄镜头，其视角只有12°，400mm远摄镜头的视角只有6°，用它们远距离测量被摄物体的局部亮度，其作用与点测光相似，使用远摄镜头测光后，再换上需要的镜头拍摄。

第四节　拍摄方法与步骤

135型照相机的种类较多，使用方法各有差异。由于结构基本相同，其操作程序也基本一致。

至于个别特定型号相机的具体操作方法，只有仔细阅读说明书才能掌握。摄影是属于操作性较强的学科，只有通过不断地拍摄练习，才能更好地掌握其方法和技巧。

135型单反相机持机拍摄的姿势：左手手掌托住镜头或机身，拇指、食指捏住对焦环或变焦环，以便随时调焦或变焦，右手握住相机右侧，食指压住快门按钮，双手平举，肘部紧贴胸部，额头贴住取景接目镜上沿取景并对焦，吸一口气后屏气拍摄（以减少呼吸的影响，按快门时不可太用力，用手指轻按，保持相机平稳）。有条件的情况下，身体尽量依靠在墙壁、树木等可依托的地方。视点较低的拍摄可采用坐姿、跪姿来稳定持机。用长焦镜头拍摄时尽量使用三脚架或利用结实稳定的物体托住相机以减少震动。使用袖珍相机竖拍时注意手指不要遮挡住闪光灯。横拍时双手平举，右手在右侧；竖拍时将机身转动90° 持握，右手在上，左手在下，握法与横握是一样的。

现就常用数码单反相机的正确使用与操作方法进行具体的介绍，与传统胶片相机的操作方法相比，数码相机省去了安装胶片这一环节，其他的如镜头的对焦、光圈、快门速度的调节以及拍摄模式等的选择基本上是相同的，另外使用数码相机拍摄时需对其特有的功能进行设定。

（一）感光度（ISO）的选择

数码相机拍摄时虽不用胶片，但仍需对感光度进行设置，通过机身的ISO设定按钮或相机的菜单调设，可直接对感光度进行设定。（图3.4–1）在光线较暗的情况下进行拍摄或拍摄快速运动的动体时，可选择较高的感光度，但要注意感光度设置太高会出现噪点，要把相机的降噪功能开启。较高档的相机感光度设定为ISO400时，对噪点的控制还是较好的，当打开降噪功能后，感光度设置到ISO600，图像暗部的颗粒也不会很粗。

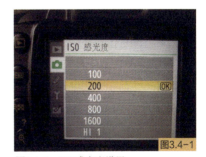

图3.4–1　ISO感光度设置

（二）白平衡的设定

数码相机在拍摄时对白平衡的选择就像传统相机选用不同色温平衡值的胶卷或用滤光镜拍摄一样，为了确保所摄画面的色彩得到正确还原，数码相机在不同色温的光源下应进行白平衡调整。传统胶片拍摄可以选择滤镜来补偿色温带来的色差，而数码相机在拍摄时则要借助白平衡的调整来校正色温带来的色差。数码相机多配有自动白平衡、常规白平衡和自定义白平衡三种方式的模式设置，只要根据拍摄时的光照环境进行选择就可以了。（图3.4–2）常规的白平衡

图3.4–2　白平衡的选择

模式有阳光（5200K）、多云（6000K）、阴影（7000K）、白炽灯（3200K）、日光灯（4000K）、闪光灯（6000K）等多种档位，每档都有相应的图标表示，非常直观。在户外阳光下拍摄选择"太阳"图标，在阴天或户外阴影下拍摄选择"屋子阴影"图标；在不同的灯光类型中拍摄可选择"灯泡"或"日光灯"图标等，准确的选择可以使图像得到理想的色彩还原。自动白平衡的色温适应范围在3000K～7000K，一般情况下使用自动白平衡可以获得比较理想的色彩还原。当光线条件比较复杂，使用自动白平衡和白平衡的常规模式都不能获得理想的色彩还原时，可以选择白平衡的自定义设置，通过手动设置白平衡可获得准确的色彩还原。

（三）图像品质的设定

图像品质的选择就是存储格式，是电子图像的数字组合在一起的方式。数码相机有不同的图像品质可供选择，其存储格式分为三大类（图3.4-3）：

1. JPEG

它是图像压缩格式，其颜色及层次有所丢失，但占用空间小。它是拍摄图片时常用的格式，并具有压缩文件、记录不同位深度图像的功能，是数码相机各类机型上常用的一种格式。JPEG（JPG）格式支持CMYK、RGB和灰度颜色模式，JPEG保留RGB图像中的所有颜色信息，但它选择扔掉数据来压缩文件大小。数码相机的JPEG格式可分为以下几种类型：

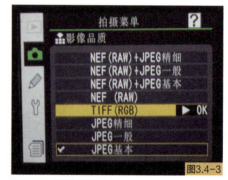

图3.4-3　影像品质选择

（1）JPEG精细：影像以压缩比率大约为1∶4的JPEG格式存储。

（2）JPEG一般：影像以压缩比率大约为1∶8的JPEG格式存储。

（3）JPEG基本：影像以压缩比率大约为1∶16的JPEG格式存储。

2. TIFF

它是图像非失真的压缩格式，能保持原有图像的颜色及层次，但占用空间很大。图像以每通道8-bit（24-bit色彩）、未压缩TIFF-RGB格式被存储。拍摄过程的记录时间会增加。它是出版业、印刷业最常用的文件格式，主要用于在应用程序和计算机平台之间交换文件。TIFF是一种灵活的位图图像格式，支持所有的绘画、图像编辑和页面排版应用程序。一般扫描仪产生的都是TIFF图像。

3. RAW（NEF）

它是一种无损压缩格式，原始的图像传感器数据直接存储到存储卡中。其数据是没有经过相机处理的原始文件格式，不会因为压缩而损失数据，但其占用空间大，要通过软件的冲洗进行解压。它是一种灵活的文件格式，是常见的数码照相机的记录格式，它用于应用程序与计算机平台之间传递图像。这种格式支持CMYK、RGB、灰度颜色以及LAB模式。

RAW（NEF）格式的图像在专业软件里显示时，可以调整亮度、对比度、色彩等，我们常称之为"显影冲洗处理"，是高级数字图像记录常用的格式。用RAW（NEF）格式记录的图像可调整性优于TIFF格式。它支持8-bit、16-bit。PHOTOSHOP CS以前的版本无法编辑RAW（NEF）格式图像。

有的相机还设置了RAW（NEF）格式+B：拍摄时它同时记录两个影像，一个是RAW（NEF）格式，

另一个是JPEG影像。

（四）图像尺寸的选择

图像的尺寸以像素来测量，小尺寸产生的文件较小，适合以电子邮件的形式发送或在网上发布。相反，较大的影像其尺寸也较大，在打印时不会产生显而易见的颗粒。因此，拍摄时要根据存储卡的可用空间和任务选择合适的尺寸，以保证对图像的质量要求。通常数码相机的图像尺寸设置有大（L）、中（M）、小（S）三种选项。（图3.4-4）另外，当选择RAW（NEF）的存储格式时不能选择分辨率的大小。例如，当设定图像尺寸为

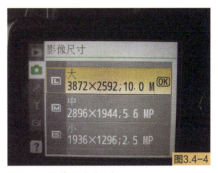

图3.4-4　影像尺寸的选择

320×240像素时，可用来发送电子邮件；640×480像素用以视屏观看；1024×768像素可打印4英寸大小的照片；1920×1600像素可打印10英寸大小的照片。

（五）色彩模式的设定

数码相机可根据不同的拍摄对象选择色彩模式，其设置通常有三种（图3.4-5）：

（1）sRGB（ModeI）：适合拍摄人物及肖像，色调偏暖。

（2）Adobe RGB（Mode II）：其色域较广，适合商业拍摄及后期的专业制作。

（3）sRGB（Mode III）：适合拍摄风景等自然影像。

另外，每种色彩模式可在 −3～+3级的范围内进行微调，以保证更好地还原。

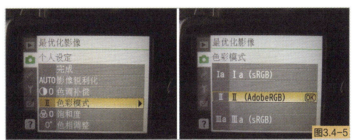

图3.4-5　色彩模式的选择

（六）选择相机的拍摄模式

拍摄模式是指相机测光、曝光、调焦、闪光灯等系统的工作程序。中高档的数码相机中大多数应预先选择工作模式：

（1）调节测光模式：一般优先选择多区域测光或中心重点测光。

（2）调节曝光模式：根据拍摄的需要，合理选择拍摄模式；选择拍摄模式为手动或半自动拍摄模式的，必须根据景物亮度调节光圈与快门速度的配合，以完成正确的曝光。如不能很好地控制相机的基本功能，建议优先选择"程序曝光"模式。

当相机模式拨盘上出现"人像""风光""运动""微距近摄"等设置选项时，可根据拍摄题材选择相应的图标来设定，摄影时可根据拍摄的内容灵活地选择。

（3）调节调焦模式：在自动调焦的单反相机中，一般先选择单次对焦模式或智能自动对焦模式。

图3.4-6　图像的回放　　　　　图3.4-7　图像的删除　　　　　图3.4-8　图像的保护锁定

（七）拍摄

选择好拍摄对象进行拍摄时，其操作技术分以下几个步骤：

（1）取景构图：根据景物的特点选择适当的位置、角度、镜头的焦点距离，安排主体的位置、大小、造型、用光及整个画面的影调，按自己的创作意图进行构图。

（2）调焦：手动调焦的相机基本都是通过旋转镜头的调焦环或机身上的调焦按钮调焦的。自动调焦的相机将主体置于取景器的调焦区内，半按快门按钮，当调焦指示灯点亮或调焦标记出现，表示调焦成功。

（3）拍摄：按动相机快门的手法应稳而柔，以减少相机的震动。学习稳定地握持相机与释放快门是学习摄影的前提。

在拍摄人物照片时，应预先调节曝光量并初步选定镜头焦段，先不露声色地确定拍摄角度与拍摄位置，用眼睛观察用光与构图。一旦将镜头对准被摄者应尽快调焦、取景，争取在10s内拍摄完毕，可以有效地减少被摄者的紧张情绪，从而得到更自然的照片。

（八）图像的回放与删除

数码相机最大的方便之处在于拍摄后可立即查看所拍图片，液晶显示屏（LCD）不仅有取景的功能，还能回放所拍摄的图片（图3.4-6），如对某些图片感到不满意，可以通过删除键，将它删去。一般的删除键标有"垃圾桶"图标，回放到需删除的图片，按删除键即可（图3.4-7）。为了保证重要的图片不易被删除，可以将该图片加"钥匙"保护（图3.4-8）。当存储卡录满时，应及时将图片存入计算机或"数码伴侣"上，并用数码相机的删除功能将存储卡清空（图3.4-9），但被保护的图片是删除不了的，这时针对所剩图片单独再按加钥匙按钮，以解除锁定；如要全部清空，可利用数码相机上的格式化操作将存储卡格式化（图3.4-10）。

（九）直方图的识别与运用

直方图也称柱状图，是数码相机提供的另一个高效的信息工具（图3.4-11）。它显示出数码照片中色调的发布状况，好像山脉的横截面，它可以单独显示在液晶显示屏上，或者位于所查看图片的一方，是显示图像亮度等级分布的图表，它从左到右的宽度范围代表了256个不同程度的亮度，左右横向表示

亮度等级：从最左侧的0代表的最暗部到最右侧的256所代表的最亮部；直方图的上下纵向表示每个亮度等级上的像素数的多少，峰值说明在曝光不足的情况下像素的分布情况。白色峰值高，表示像素数多；白色峰值低，表示像素数少。峰值越高则意味着其色彩或色调越饱和。左侧分布的像素数越多，图像越暗；右侧分布的像素数越多，则图像越亮。如果左侧分布的像素数过多，图像暗部的细节可能会丢失；反之，右侧分布的像素数过多，图像亮部的细节则可能会丢失。（图3.4-12）

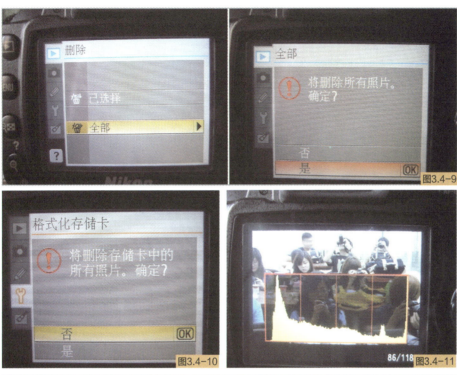

图3.4-9
全部清空图像格式化操作

图3.4-10
格式化存储卡

图3.4-11
图像的直方图

图3.4-12
李登煜 摄

查看直方图的好处就是可以迅速地了解曝光的情况，并与具体的图像做对照，通过改变曝光量来获得理想的画面影调与层次。但也要根据具体的情况做出判断，不要过分依赖直方图所显示的信息。

（十）其他设定

数码相机除上述的介绍外，还有一些其他的设置，如各种菜单的调节显示，自动待机的时间设定，LCD的回放显示时间设定、亮度调整、观看角度调整等。不同档次、型号的数码相机有其特定设置，如图像放大操作；较高档次的相机还有用户个人功能设定，如色彩矩阵选择、画面反差、锐度的调节等，拍摄时可根据说明书进行更具体的设定。

思考与练习

1. 曝光控制对影像品质的影响有哪几方面？

2. 影响曝光量调节的客观因素有哪些？

3. 什么是互易律？在什么情况下互易律失效？

4. 常见的曝光模式有哪几大类？

5. 相机补偿曝光模式的作用是什么？

6. 做多重曝光的拍摄练习。

7. 135型数码单反相机在拍摄前的设定包括哪几方面？

8. 图像品质有几大类？它们之间有什么不同？

9. 色彩模式有几大类？它们之间有什么不同？

10. 直方图横向与纵向分别代表什么？它有什么作用？

4

第四章

摄影用光与造型

章节前导
Chapter preamble

光是摄影的精髓，没有光也就没有摄影。摄影本身就是一种用光的艺术，"摄影（Photography）"一词源于希腊语 Photographia。其意为用光线来描绘影像。光是摄影师用以工作的工具，光线是所有摄影的基础，拍摄时完全依靠光线的作用。因此，光线的性质会影响影像的画面效果，如拍摄对象、空间及质感等的表现。

第一节　光的基本特性

不管是自然光还是人工光源，都具有其相同的基本特性：光度、光质、光的方向（光位与光角）、光型、光比及光的颜色。

一、光度

光度是指光源发射的光强度、光线投射到物体表面上的照度以及物体表面亮度的总称。光源发射的光强度和照射距离的远近影响光照度；照度强弱和物体表面色泽影响光亮度。在摄影中，光度与曝光控制直接相关。画面中曝光量的控制与影调或色彩的还原效果互相关联。影调的细腻程度和准确的色彩还原是建立在对曝光值的准确控制基础上。有意识地曝光过度与不足也是在准确曝光的基础上进行的。因此，只有控制好光度与准确的曝光量，才能有效地表现画面的影调、色彩以及反差效果。

二、光质

光线硬、柔的程度称为光质。光质的不同将影响画面的风格及被摄物体的个性。其表现特征如下：

（一）直射光——硬光

直射光的光质是摄影中最硬、方向性最强、亮度最高的一种光线。光源越集中，距离被摄物体越近，所表现的轮廓结构越明显、清晰，用直射光进行拍摄，可使受光部与阴影部形成强烈的反差。硬光拍摄人像可表现人物刚毅的性格，刻画出皮肤的质感。若拍摄自然风光，直射光能有效地表达景物的立体感与纵深感，也能较好地突出被摄物体表面的质感以及表现鲜艳的色彩。直射的自然光以及聚光灯、碘钨灯、闪光灯等人工光源所发射出的光都有直射光的性质。

1. 光线明暗反差大

影像受光部与非受光部的亮度之间，形成较强的明暗反差效果。影像的明暗反差大，光质就强硬，对比鲜明有力。（图4.1-1）

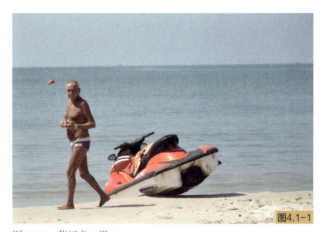

图4.1-1　蔡忆龙　摄

2. 影像轮廓清晰

直射光使被摄物体产生较重的投影，并能制造醒目的线条，可增加画面的层次结构，轮廓边缘清晰。在表现被摄物体的轮廓时，可用强烈的直射光使之成为轮廓光，以勾画出被摄物体的轮廓特征，使主体从周围环境中脱颖而出。拍摄时如果光线的方位是侧光、侧逆光或逆光，所形成的影像暗部对比强烈但缺乏层次，可通过对被摄物体的暗部进行补光，以此提高暗部的亮度，呈现影像暗部的丰富细节。（图4.1-2）

图4.1-2　林宇妃　摄

（二）漫射光（散射光）——柔光

漫射光的光质是摄影用光中最柔和、方向性最不明显的一种光线，也是摄影中较为常用的光线。当光源面积变大，距离被摄物体较远时，光线就变得柔和。它使被摄物体的受光面和阴影面之间产生的变化更为细腻，不会产生浓重的阴影；使用漫射光拍摄，色彩表现比直射光稍微平淡，但其细节刻画得更加自然。漫射光适合拍摄具有细腻质感的高调人像，能较好地表现少女和儿童的纯洁与天真；拍摄风光照片时，表现景物的透视感、立体感和纵深感较差。其光质在广告作品中应用广泛，拍摄中可根据表达的需要增大反差。柔光拍摄也具有独特的艺术效果。拍摄时当直射的太阳光被云层或雾所遮挡、室内的人工光源加上柔光的附件都能产生散射光的效果。

1. 光质柔和，光影明暗反差小

用散射光拍摄出的影像影调柔和，层次丰富，明暗反差小，能创造几乎没有阴影的效果。当光源的面积较大时，散射光的效果明显。（图4.1-3）

2. 投影较弱，阴影也被淡化

自然环境的多云、阴天，或者室内人工光源所营造的散射光都会产生柔光效果，柔和的光线具有一种被光所笼罩的感觉。漫射光的表现没有强光突出，这种类型的光最容易控制。光线方向性不明显，影调相对柔和，其阴影也被淡化。运用散射光拍摄彩色照片，能创造精确的造型、浅淡的色彩和细微的明暗分布。（图4.1-4）

（三）反射光

由光源发射出的光投到白色的墙或反光板上，再反射出来的光就是反射光。在拍摄中所遇到的景物，如水面、雪地、沙滩、浅色墙壁等都具有反射光效果。其反射光效果的强弱，取决于物体受照光源的强弱以及表面的颜色和质地。（图4.1-5、图4.1-6）

当受照光源强度相同时，浅色物体与表面光滑的物体比深色物体与表面粗糙的物体反射光的效果要强些。另外，物体表面的结构决定了反射光的性质。表面光滑的物体反射出的光具有镜面反射光的效果，其光质硬，方向性强；而表面粗糙的物体反射出的光则具有漫反射光的效果，其亮度较低，光质柔

图4.1-3

图4.1-4

图4.1-5

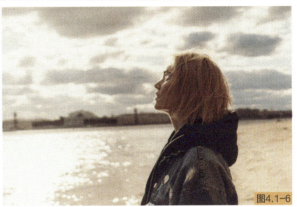

图4.1-6

和，没有明显的方向性。在广告摄影中，用反光板、反光伞或柔光反射器可将闪光灯所发射出的光线反射到被摄物体上，使直射光变为漫射光，所拍摄出的图像影调柔和，层次丰富。反射光既可作为主要光源，也可作为辅助光或轮廓光。

图4.1-3
蔡忆龙　摄

图4.1-4
蔡忆龙　摄

图4.1-5
蔡忆龙　摄

图4.1-6
Babak Fatholahi　摄

三、光的方向（光位与光角）

　　光线的方向包括光源的位置及照射的角度。光位的变化决定受光面与阴影的范围及位置，影响着影像的空间控制、立体感、质感与画面的气氛。同一拍摄主体在不同的光位下会产生不同的明暗效果，其视觉感受也不一样。因此，在拍摄人像时，运用不同的光位照明将表现出不同的人物性格；拍摄自然风光时，不同的光位所表现的景物其意境也不一样；拍摄广告时，为了表现商品不同的质感可采用不同的光位照明。

　　在摄影用光中，从相机看光线投射在被摄物体的部位，按光源的位置可分为正面光（顺光）、斜侧光、逆光、顶光、中高位光和底光（脚光）。

（一）正面光（顺光）

　　正面光指光线从照相机方向正面投射到被摄物体上。在正面光光位照射下，物体正面均匀受光，光比小，缺少阴影的衬托，不能表现出被摄物体的立体感和质感。

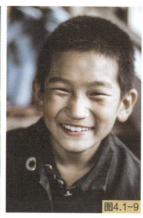

图4.1-7　梁嘉欣　摄　　　图4.1-8　李登煜　摄　　　　图4.1-9　梁嘉欣　摄　　　图4.1-10　蔡忆龙　摄

正面光所具有的特性：主体全面受光，影像清晰，色彩均匀亮丽。其影像缺少阴影的衬托，立体感不强，可用大光圈进行拍摄，以缩小景深来增强纵深感。拍摄彩色照片时，多数依靠色彩的不同使主体与背景分离；影像自身的质感较弱，如果要使物体表面的质感有较好的表现，尽量少用正面光。拍摄人像时，强光直射使人物表情僵硬，可适当调整被摄对象的脸部方向（图4.1-7）；拍摄高调照片，一般都是用正面光拍摄，以达到特殊的艺术效果（图4.1-8）。另外值得注意的是，用正面光拍摄，容易产生曝光过度，要注意曝光值的控制，尤其是当拍摄明亮的雪地或婚纱照时，更易因曝光过度而损失影像的层次感；对于反光不强的物体，用顺光拍摄则可以清晰地表现层次与细节。

（二）斜侧光

光线的分布随着投射角度的移动，产生多样的变化。由侧面斜照过来的光源投射到被摄物体上，产生立体效果，是摄影的常用光源。随着斜侧光的偏移，与被摄物体形成前侧光、正侧光、侧逆光的关系。

斜侧光所具有的特性：能制造阴影，产生立体感；反差适度，层次变化丰富，对质感的表现效果极佳；色调分明，便于营造气氛；拍摄人像时没有顺光光源刺眼，人物表情比较自然；如果是用硬光照明，明暗反差较大，曝光难以控制，色彩的表现也较难，容易出现生硬的阴影，可借助辅助光降低反差来进行改善；运用辅助光时，多使用光量弱的泛光灯或反光板来柔化硬光；前侧光对质感的表现极佳，后侧光则可勾勒轮廓，这种光影的变化对于主体的描写及气氛的营造有其独特的表现效果。

1. 前侧光

前侧光是光源位于被摄物体的左前或右前两侧，光线投射的方向与照相机方向大约成45°角的侧面光。以自然光为例，出现在上午9时～10时或下午3时～4时。其光线能产生细腻的光影排列；被摄物体影调丰富，其结构与表面质感得到充分的表现，有一定的深度感，立体效果也较强；前侧光照明光比适中，能产生投影，对立体感、空间感和质感都有较好的表现，影调层次最为丰富。

前侧光是拍摄风光、花卉、静物、建筑物等影像的常用光源，更是人像拍摄中最佳光源。（图4.1-9、图4.1-10）

2. 正侧光

又称90°侧光。光源位于被摄物体的左右两侧，光线投射的方向与照相机成90°角。着重表现被摄

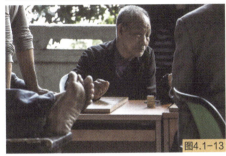

图4.1-11
蔡忆龙　摄

图4.1-12
李登煜　摄

图4.1-13
钟夏怡　摄

图4.1-14
李登煜　摄

物体侧面轮廓及立体感。用正侧光拍摄时主体受光部分与背光部分各占一半，明暗对比强烈，表现被摄物体的线条及表面结构对比强烈，其投影修长，立体感强，暗影在画面中的作用较明显；利用正侧光拍摄表面结构粗糙的物体，更能获得显著的质感，有"质感照明"之称。正侧光在拍摄人像时能取得强烈的戏剧效果，如果要表达女性温柔的个性则不能用这种光线。（图4.1-11、图4.1-12）

3. 侧逆光

侧逆光也称后侧光。光源位于被摄物体后侧的左右两边，光线由后侧方投射到被摄物体上，以强调侧面轮廓线为主。侧逆光照射的被摄物体仅有少部分受光，平均亮度比侧光低，光比大，有明显的阴影和投影。突出物体的轮廓特征，拍摄时需辅助补光，可以增加暗部的层次。用侧逆光拍摄，能还原物体凹凸不平的表面肌理，质感表现力强。（图4.1-13、图4.1-14）

（三）逆光

逆光又称背景光。光源位于被摄物体的后方，投射到被摄物体上，主体处于暗位，只有外轮廓边缘受光，被摄物体的质感和影调层次无法得到展现。

逆光所具有的特性：强调主体的轮廓特征，表现形态美感；主体正面位于

暗部，形成剪影效果，具有神秘的美感；形成剪影时若觉得画面过于平板，可适当运用前景与背景进行衬托；有利于主体与背景分离，能表现出较强的透视感和纵深感。逆光在人物和风光摄影中有其特殊的表现力，光与影的效果十分强烈。如在深暗调的背景前用逆光拍摄，会产生明亮的边光效果；在正面以泛光灯或反光板补光，能使主体与背景的影像清晰；在拍摄透明物体时，使用逆光光源，能极好地表现其透明效果。

逆光拍摄的具体方法：

（1）剪影法——以背景亮度为曝光标准，主体形成黑暗的剪影效果，适合表现主体轮廓的优美。（图4.1-15、图4.1-16）

（2）明晰法——以处于暗位的主体为曝光标准，让背景曝光过度。（图4.1-17、图4.1-18）

（3）补光法——以背景亮度为曝光标准，处于暗位的主体利用反光板或闪光灯进行补光，主体及背景都得到正确的色彩，是逆光下能同时兼顾主体与背景的一种方法，但要注意若补光过度，会使影像表现得不自然。（图4.1-19）

拍摄时用侧逆光或逆光照明，光源容易直射入镜头，造成画面上的光晕或迷蒙的现象，因此要在镜头前加上遮光罩。

图4.1-15　李登煜　摄

（四）顶光

顶光光源位于被摄物体的正上方，光源投射与照相机镜头方向成顶部90°角，垂直向下照射的光线。

顶光所具有的特性：如正午的阳光所投射的方向，主体顶部受光，具有爽朗、光明、热烈的趣味；拍摄时正面偏暗，可通过补光进行改善。主体顶部较有特色，或者主体上窄下宽，造型优美。拍摄人像会上部亮度高，下部亮度低，顶光会使脸部的眼窝、鼻尖和下巴出现不雅的"黑三角"投影，形成一种奇特的形态；拍摄透明物体时，能较好地表现其晶莹剔透的质感。顶光与太阳光的方向接近，可获得较为自然的光线效果。用顶光拍摄山水风光图片，具有鲜明的时间特征，并使景物充满趣味。（图4.1-20、图4.1-21）

（五）中高位光

中高位光光源位于被摄物体上方50°角左右，光线由上向下斜射到被摄物体上。中高位光照射下的物体上部亮度高，下部亮度低。中高位光的角度也有顺光、前侧光、侧光、侧逆光和逆光，照明的效果各有不同。前侧高位光最适用于拍摄女性的肖像，立体感强，画面形象丰盈，能较好地突出人物的形体美。中高位光光影效果自然，是拍摄人像较为理想的光源，对自然风光的形式表现也相当丰富。（图4.1-22、图4.1-23）

图4.1-17

图4.1-18

图4.1-19

图4.1-20

图4.1-21

图4.1-22

图4.1-23

图4.1-16
吴佳滢　摄

图4.1-17
罗慕仁　摄

图4.1-18
肖若琳　摄

图4.1-19
李雨聪　摄

图4.1-20
冯元科　摄

图4.1-21
胡添龙　摄

图4.1-22
幸宇芳　摄

图4.1-23
梁嘉欣　摄

图4.1-16

（六）底光（脚光）

底光光源位于主体的下方，由下向上投射到被摄物体上，是一种特殊的采光方式。

底光所具有的特性：自然光中没有此采光方式，光影效果异常，有神秘、诡异的感觉；影像下亮上暗，有减轻物体量感的效果；硬底光适合拍摄透明体，如香水瓶、汽水瓶等玻璃器皿，能表达出主体晶莹剔透的色泽；用于拍摄人像，会得到异常的效果，能营造诡异恐怖的气氛（图4.1-24）。底光在晚间有着独特的表现力，城市中的夜景，泛光灯由下向上照射的城市建筑和雕塑等景象多姿多彩（图4.1-25）。

四、光型

光型是指各种光线在拍摄时对主体的作用。

（1）主光（塑形光）：用以表现所拍摄景物的质感以及塑造形象的主要光源。

（2）辅光（补光）：用以补充由主光产生的阴影面的光量度，表现阴影部的细节，缩小影像明暗反差比例。

（3）装饰光（修饰光）：指对被拍摄景物的局部添加造型光，如头发光、眼神光以及工艺首饰的闪烁星光等。

（4）轮廓光：指对被摄物体外形、轮廓的勾画所用的光线。逆光、侧逆光的光位是轮廓光的常用布光法。

（5）背景光：拍摄时灯光位于被摄物体的后面并向背景投射的光线，主要用于突出主体或丰富画面效果。

（6）模拟光（效果光）：拍摄时用以模拟某种光线效果而添加的辅助光源。

五、光比

光比是指被摄物体主要部位中亮部与暗部受光量的比例，一般是指主光与辅光的差别。光比大，反差就大，有利于表现刚毅的效果（图4.1-26、图4.1-27）；光比小，反差就小，有利于表现柔和的效果（图4.1-28、图4.1-29）。拍摄老年人时常用较大的光比，拍摄少女、儿童时则用较小的光比。

调节光比的常用方法有：

（1）调节主光、辅光的光量强弱。

（2）调节主灯、辅灯与被摄物体的距离远近。

（3）用反光板或闪光灯对主体的暗部进行补光。

六、光的颜色

光的颜色也叫光色，或指色光的成分。一般把光色称为"色温"。光色对画面的影响主要是在彩色摄影中。光的颜色无论在画面的表达上，还是在技术的控制上都十分重要，决定了画面的冷暖感觉，通过画面的表达，令人在情感上产生丰富的联想。（图4.1-30、图4.1-31）

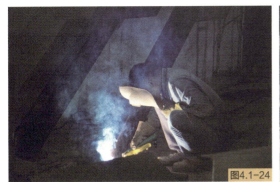

图4.1-24

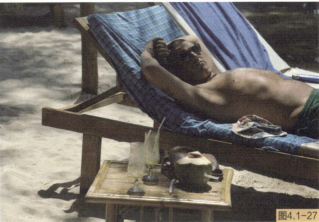

图4.1-27

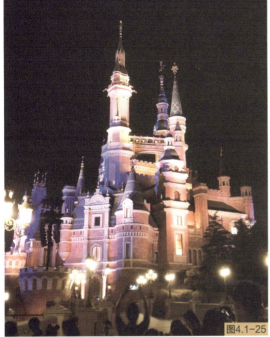

图4.1-25

图4.1-28　图4.1-29

图4.1-30

图4.1-26

图4.1-31

图4.1-24　　　　图4.1-28
陈锦泰　摄　　　罗慕仁　摄

图4.1-25　　　　图4.1-29
李文欣　摄　　　吴凯欣　摄

图4.1-26　　　　图4.1-30
钟夏怡　摄　　　蔡燕暖　摄

图4.1-27　　　　图4.1-31
蔡亿龙　摄　　　李文琪　摄

第二节　光线与影调技法实验

一、影调的分类

摄影画面中的平面构成，主要是指影调的变化。即被摄物体表面不同亮度的光影所形成的黑、白、灰三个等级的色调，以及它们之间的过渡层次的变化。如果画面有24～30级色阶的变化，就会有使人感到其影调柔美的递变效果。优质的黑白胶卷可以有128级阶调的表现力。

影调控制是摄影语言中一个十分重要的环节。影调可分为中间调、高调和低调三种。影调的级谱可分为长调级谱、短调级谱和对比级谱。

1. 长调级谱

以中间色调为主，通过大量的灰色调产生丰富的色调递变。

视觉特征：画面的影调反差小、调子柔和以及变化细腻丰富，能增强物体的塑形感，给人的视觉感受是安静、温柔、缓慢与平和，但缺少力度。（图4.2-1）

2. 短调级谱

舍弃一定的中间色调，色调间的过渡较为明显，其中的等级排列较少。

视觉特征：偏重暗色调，让人感觉深沉，有时也会给人压抑的心理效果。（图4.2-2）

3. 对比级谱

缺少中间色调，其色调变化是直接从白色跳跃到暗黑色，没有任何的过渡色调。

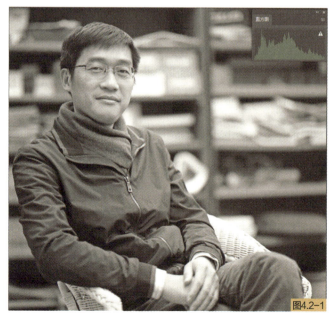

图4.2-1
蔡忆龙　摄

图4.2-2
何广明　摄

图4.2-3
蔡忆龙　摄

图4.2-4

图4.2-5

图4.2-4　范伟健　摄　　　　　　　　　　　　　　　　　　图4.2-5　李玉婷　摄

　　视觉特征：画面具有黑白版画的风格，反差较大，影调生硬，能加强画面轮廓线条的清晰度，给人深刻的力度感，但不利于物体层次质感的表达。（图4.2-3）

　　影调结构的基础特性决定了在以表达影调结构为主的画面时，以着重表现气氛的整体感为主，而不强调画面形体的线条特征。

　　图像通过各影调之间不同的对比及调和关系，可突出造型主体或画面的表现中心，使观众能感受到画面的气氛及对形象的把握。最简单、实用的影调构成方式与绘画的处理方式基本一致：在处理画面主体和背景的关系时，应采用较明显的对比影调；而在处理陪体同背景的关系时，则采用调和的影调。（图4.2-4）

　　拍摄时理解色调之间的关系，充分把握摄影创作手段的特性，使影调的造型语言得到充分的表达。如采用自然光进行拍摄，可通过改变拍摄角度、调动被摄者的位置、耐心等待理想的光影条件，若在影室中则可通过布置各种灯光的造型效果来实现拍摄目的。

二、中间调构成技法

　　中间调以长调级谱为主调，画面的中间色调丰富，色调过渡缓慢，调子柔和，反差比例小，带给人以素洁、柔润、宁静的感受。中间调的用光语言以1∶3光比为最合适。光比小时影调偏高，缺少高光层次；光比大时影调偏低，缺少暗部质感。

　　中间调的画面要结合小部分的黑影调和白影调进行对比、衬托，否则较为单调，缺乏生气。

　　中间调的人像摄影是以中灰色调为主，结合少部分深黑和浅白调子，构成的图像其影调具有层次丰富、色彩过渡自然的特点，但容易使画面显得平淡而缺乏力度。（图4.2-5）

三、高调拍摄技法

　　高调的基本影调是白色和浅灰色，给人以明快、清纯的感受。它是表现宁静的风光、浅色的静物以及人像摄影中女性和儿童所常用的手法。正面光、散射光是高调拍摄手法的常用光源。画面中应保留少量有力度的黑色，它既能成为视觉焦点，又可避免高调的苍白无力。人像摄影在高调的拍摄技法中，选用柔和的正面散射光，能减少阴影，让人物穿上白色、浅色的服装，同时选取较明亮的浅白背景，使画面出现大面积的白色或浅淡颜色，显得十分清新高雅，人的眼睛和头发的少量黑色使画面获得生机。

图4.2-6

图4.2-6
李可旻　摄

高调拍摄技法特别适合表现少女、儿童的天真纯洁，给人以轻松活泼的感觉。同时也是表现穿戴白色衣帽职业人员特征的合适影调，如医生、护士和厨师等。（图4.2-6）

四、低调拍摄技法

低调的基本影调为黑色和深灰色，给人以庄重、神秘的感受。低调在风光摄影中多用于表现日出和日落时的景色；在人像摄影中多数表现老人和男性。拍摄时光比大，逆光和侧逆光是低调摄影技法的理想光源，能较好地勾勒出被摄物体的轮廓特征，并以深黑色的服饰、深黑色的背景形成总体上的暗色调，有效地显示男性的力量感和老人的沧桑感。拍摄时做到"惜光如金"，如夜景中的点点灯光以及人像摄影中的眼神光等，让少量的浅色调成为画面的焦点，避免低调画面出现过于灰暗无神的弱点。（图4.2-7）

不管是高调还是低调的拍摄，都要安排好高调中的深色和低调中的浅色位置，尽管它们所占的面积较少，但却能起到画龙点睛的作用。

五、正面光照的拍摄技法

正面光照射使景物受光均匀，但也显得较为平淡，景物的明暗反差小，缺少丰富的层次感，因此，拍摄时可采用一定的方法进行调整，如选择深色的主体衬以明亮的背景，或是选择明亮的主体衬以深暗的背景，以拉开景物之间的反差。如果前后景物都比较明亮浅淡，还可以略微增加一些曝光，使画面形成近似高调的效果，追求一种清新高雅的艺术风格。（图4.2-8）

图4.2-7　赵钰燕　摄

图4.2-8　蔡忆龙　摄

图4.2-9　蔡忆龙　摄　　　　　图4.2-10　蔡忆龙　摄　　　　　图4.2-11　蔡忆龙　摄

　　在人像摄影中正面光比较平，很难表现立体的脸型，但正面光对色彩的还原比较有利，而且可以美化人的皮肤，运用室内的灯光进行拍摄时，摄影师运用正面光拍摄女性肖像，可将主灯的位置调高一些，使正面人物的眉骨和鼻子底下产生小面积的阴影，这样既可利用正面光掩饰脸上的皮肤缺点，也能利用其阴影产生立体感（图4.2-9）。该布光方法也称为蝶形布光法。但蝶形布光法不适合脸型太瘦或颧骨太高的女性，否则容易使人脸变瘦。

六、侧面光照明的拍摄技法

　　侧光在风光摄影中用得较多。45°角的前侧光较符合人的视觉习惯，因此被称为"自然照明"。前侧光照明下的景物有一定的明暗反差，能呈现景物的立体感和丰富的层次，对色彩的还原较为丰富，但空气透视的纵深感不够强烈。在人像摄影中，45°角的前侧光较为常用，它既有一定的照明面积，也能使脸部有凹凸的立体感，层次、影调、线条轮廓等都较为丰富。如果人脸呈四分之三的侧面，光线从另一面投射到脸上，将四分之一脸的全部和四分之三脸的局部照亮，这也是典型的"伦伯朗用光法"。（图4.2-10、图4.2-11）

图4.2-12　陈嘉和　李锦源　余锞　曾颖欣
卢冰虹　摄

　　90°角的正侧光使景物的明暗影调各占一半，景物的反差和立体感比较明显，如同舞台上的照明效果（图4.2-12），又称"戏剧照明"。用正侧光拍摄一些表面结构较为粗糙或是凹凸不平的物体，如古建筑、山石、浮雕等，有特殊的表现力，只是因为明暗反差大而不利于色彩的还原。

图4.2-13　霍燕旋　摄

图4.2-14　王青剑　摄

七、逆光光照的控制拍摄技法

逆光是自然光摄影中最有个性的光线。逆光表现前后层次较多的景物时，能在每处景物背后勾勒出轮廓线，使前后景物之间产生较强烈的空间距离感和良好的透视效果。如果拍摄主体的背后是明亮的雪地或水面，会使主体形成剪影效果，呈现强烈的反差力度和简洁动人的画面效果。（图4.2-13）

人像摄影中也经常使用逆光照明，令人物和背景分离。强烈的逆光可勾勒出人物的脸部和生动的发型轮廓。以逆光作为主光使用时，人脸会显得比较暗，若使用补光，要注意不能太强，以免减弱逆光所产生的效果。（图4.2-14）

侧光和逆光照明是获得有个性的摄影作品的理想光照，它能使画面变得耐人寻味。要想使风景或人物呈现出神秘的感觉，逆光是最合适的。但并非所有的风景和人像都适合用逆光来表现，特别是一些需要表现正面细节的景物或人物，在逆光下就会显得太暗。

八、异常光线的拍摄技法

所谓异常光线，主要是针对人工照明光源而言的。异常光线是指不符合或不太符合一般的视觉习惯的光线，使人在不习惯中产生一种特殊的联想，以新奇的力量赢得生命力。我们都习惯从上而下的光照光线，当看到自下而上的光照时，就会联想到舞台上的反派角色。若能恰当地使用异常光线也能产生积极的效果。我们对侧光所适应的视觉大都为45°角，如果对人像的拍摄采用90°角的正侧光，则会形成"阴阳脸"，使人难以接受，但如果把握得当，也会产生相当强烈的视觉冲击力，给人过目难忘的视觉感受。（图4.2-15、图4.2-16）

九、光线的质感与肌理的拍摄实验

在拍摄平面的物体时，巧妙地利用光源能表现出质感的形式美，合理地利用光照和影调能使单纯的肌理美构成一幅出色的摄影作品。

光源的方向能影响拍摄对象再现质地的效果。侧光比正面光或逆光更能强化物体的质地，而高反差的用光可以增强粗糙的质感，漫射光可以创造出比较平滑的质感。影调的肌理组合不同，其质感有粗糙与细

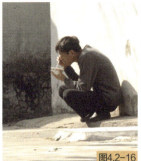

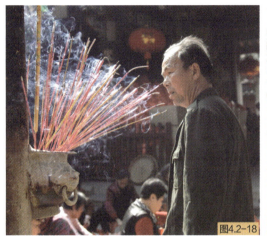

腻、光滑与凹凸、明与暗、干与湿，以及景物表面的光影和层次等在画面上有不同呈现。（图4.2-17）

图4.2-15
蔡忆龙　摄

图4.2-16
蔡忆龙　摄

图4.2-17
梁卫俊　摄

图4.2-18
蔡忆龙　摄

图4.2-19
蔡忆龙　摄

　　肌理的组合拍摄主要可以分为对比组合与调和组合两大类。对比的肌理组合是质感差异极大的组合方式，如老人粗糙的脸与幼儿光滑的皮肤在侧逆光下形成强烈的对比；光滑的玻璃器皿与倒入杯中的水在逆光下，其肌理之间相互衬托，给人以独特之美感。另外，调和的肌理组合是质感差异微小的组合方式，如少女的皮肤与乔其纱，可选择较为柔和的、平面的散射光，营造柔美的风格；老农的脸与粗毛线衣帽等，则可通过强烈的侧光突出粗犷的整体感（图4.2-18）。相似的肌理能相互加强原肌理所造成的气氛，使画面变得和谐。

　　通过肌理组合来表现形式美时，要注意在使用对比肌理组合时考虑其协调因素，需使肌理组合不显得单调。如拍摄山水相依时，起伏奇异的坚硬山石和透明柔和的水面是强烈的肌理对比组合，但山石在水中的倒影，又形成协调的因素。另外在众多的肌理组合中要定出一个肌理的基调，选取各种相协调的肌理组成一个基调，然后再用局部的对比肌理做点缀，其表现效果更为理想。同时，合理使用光线的强弱、把握光源的方向也能使画面获得独特的肌理组合风格（图4.2-19）。

十、特殊剪影效果的拍摄实验

剪影产生的主要途径：当背景为浅色或白色时，拍摄时以背景的光亮度来控制其曝光值，使主体的阴影完全消失，产生了主体的剪影效果；另外，当强烈的光线直接从逆光的光源投射到被摄物体时遮挡了光源，背光面显得阴暗而形成剪影。（图4.2-20）

在自然界中，白天的天空、雪地、沙滩和水面都能创造出剪影的效果。另外，影室中的聚光灯等用逆光光源，或只照亮背景的方法也能营造出剪影的效果。剪影的表达方式对主体的外围轮廓要求比较高，因为一旦以剪影形式进行表现，其主体的内在结构将消失，外轮廓成了唯一有表现力的部分，因此过于简单或缺乏表现力的外轮廓不宜用剪影的方式表现。如人像摄影中的剪影效果，由于人物的侧面比正面更具特性，拍摄时最好选择其侧面的造型，侧面的轮廓外形更有利于表现每一个造型特征，而正面的剪影则显得过于简单和单调。（图4.2-21）

当拍摄多个剪影形态时，如没有特殊的合成要求，注意不要让剪影之间重叠，因为重叠后剪影中人物的造型特征会受到一定程度的影响，失去了剪影的表现力。（图4.2-22）

十一、橱窗反射叠影的效果

橱窗反射叠影是现代摄影中很流行的一种拍摄技法。利用橱窗反射的影像，再结合橱窗内的景物，会获得新奇的画面效果，特别适合表现现代人的猎奇心态。（图4.2-23）

图4.2-20
李钢　摄

图4.2-21
蔡忆龙　摄

图4.2-22
蔡忆龙　摄

图4.2-23
蔡忆龙　摄

图4.2-20

图4.2-21

图4.2-22

图4.2-23

利用橱窗的反射影像表现特殊效果，关键是要选择合适的景物和合适的角度。橱窗内的景物和玻璃上反射的景物要有一定的内在联系，使两者能组合成某种新的意象，从而增加画面的寓意深度；另外，角度的选择也很重要，为了组合新的影像，需要反复寻找最佳的拍摄角度，既使橱窗内的景物得以很好的再现，也使反射的景物出现在最合适的位置上（图4.2-24），若角度选择不当，会使反射的景物和橱窗内的景物形成冲突或不必要的重叠，影响画面的表现力。拍摄时最好使用三脚架，将光圈尽量减小以加大景深，使橱窗内的景物和反射的影像都得到很好的表现，真正构成一个有机的整体。

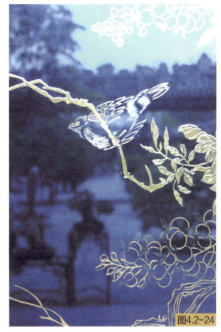

图4.2-24 Joe Hall 摄

第三节　自然光照明

所有的日光都来自太阳，太阳的位置和天气的变化都会影响自然光的特性与强度。太阳在天空中的位置随着时间变化、季节和拍摄场地的不同而发生变化。太阳的高度在用光方面对人或物的造型及阴影的投射效果起到决定性的作用。因此我们需要了解一天中的光线所投射的效果，才能营造出更好的画面。

1. 清晨的光线

清晨的光线是一天中最自然的拍摄光线。当户外拍摄选择清晨的光线时，天空中的太阳很低，清晨太阳斜射的角度形成一种生动的、具有强烈方向性的侧光，产生的阴影很长而且很弱，突出了由亮度和深影之间所产生的质感，是表现风景质感较为理想的光线。（图4.3-1）

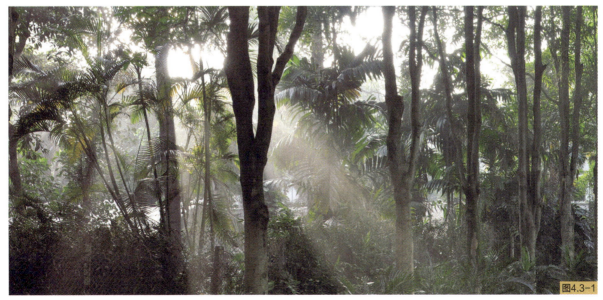

图4.3-1 舒磊 摄

图4.3-2 刘意 摄

图4.3-3 卢镛汀 摄

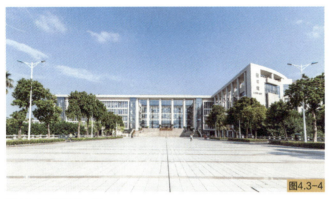

图4.3-4 胡添龙 摄

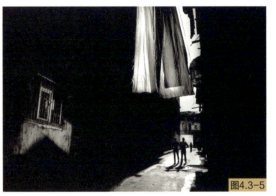

图4.3-5 Ilker Karaman 摄

在这个短暂的时段里，我们可以观察到许多不同的自然现象。在黎明前的那一时刻，光呈蓝色、均匀并且没有阴影，接着光的质量和数量迅速发生改变，当大地的温度上升时，出现薄雾朦胧，叶儿挂着露珠的景象。当太阳在天空中升起时，这些现象转瞬即逝。（图4.3-2、图4.3-3）

2. 上午8时～9时和下午3时～4时的光线

上午8时～9时和下午3时～4时的光线最具方向性，阴影也不是很突出，能形成45°角的侧光，当避开太阳拍摄时，色彩显得丰富、强烈并且饱和，与在刺眼的中午光线下拍摄的照片形成鲜明的对比。因此上午和下午的这几个小时是拍摄照片的较佳时段。（图4.3-4、图4.3-5）

3. 中午的光线

由于中午太阳所照射的强度和角度生硬、强烈，应尽量避免在该时间段进行拍摄。太阳在空中高悬，光线没有方向性，因此阴影会形成某种障碍。冬天太阳处于相对低位，形成较平的正面光，对塑造形体或表达深度不利；夏天太阳处于相对高位，会使被摄人物的眼、口、鼻下面以及眼窝形成浓重的阴影（图4.3-6、图4.3-7）。

但是，也有被摄物体适合中午太阳的这种光线效果，它对表现

图4.3-6 苏婉婷 摄

强烈形态和形状能起较大的作用，能保留阴影的细节，并能表现垂直表面的质感，有令人意想不到的效果。（图4.3-8、图4.3-9）

4. 傍晚的光线

傍晚的光线能营造出迷人的气氛。太阳又一次处在天空的低处，并形成较长的影子，拉长的阴影突出了被摄物体的形状，并且强度明显较前减弱。对拍摄风景和建筑来说，色温转向较暖的色调，非常有趣。一天中这个时刻的直射光能够把毫不起眼的景物变成一幅优美的图画（图4.3-10）。

另外，当自然风渐渐停下来时，大地和江河的表面平静如镜，为拍摄倒影提供了一个良好的机会（图4.3-11）。

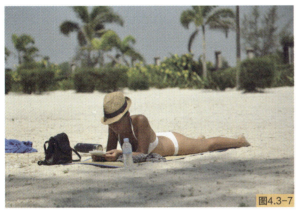

图4.3-7　蔡忆龙　摄

图4.3-8　蔡忆龙　摄

图4.3-9　蔡忆龙　摄

图4.3-10　卢小根　摄

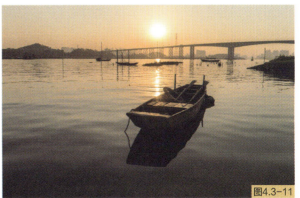

图4.3-11　谢宛蓉　摄

5. 日落时分的光线

由于太阳光较强的亮度会对照相机以及人的眼睛造成伤害，因此一般都会避免直接拍摄太阳。但若过强的光线被云层遮挡或漫射，就能安全地把太阳纳入画面进行拍摄。

在日落的这一时刻，太阳以锐角照射地面，阳光要比当天的任何时刻更多地穿透地面的大气。空气中的灰尘及小水珠会减弱光的强度，这种漫射过程使景色变得柔和，并产生日落的典型色彩。在一天的这一时段中，圆圆的太阳特别突出。落日给天空带来丰富的影调，并能拍摄出美丽的剪影效果。（图4.3-12、图4.3-13）

6. 余晖

余晖以广泛的色彩和强度出现，当太阳落下时，因为光线可能被云彩和天空本身所反射，天空并没有黑下来。最好的余晖效果是当天空出现一些云彩时，能起到反光板的作用。拍摄时为了使日落之后使天空能大面积地被纳入画面，因此在构图上要精心地选择结构和形状。当天气较为宁静平和时，湖水能起到较好的作用，它能清晰地倒映出景物，可以增加单幅画面中彩色的分量。（图4.3-14）

这一时段也是一天中拍摄城市灯光以及建筑物的最好时段。当夜幕降临时，在强光部分和阴影部分之间形成强烈的反差。由于最后剩余的亮光仍然留在天空上，曝光更易平衡。（图4.3-15）

7. 光束

光束本身比自然风景更重要，变化的光线成为照片的主要被摄物体。云彩不仅充当漫射体，使太阳光柔化，有时还能形成光束的作用，好像是阳光透过的洞，太阳发出的光形成光束投射在被摄物体上，当光束较小时，只能看到单独的一道光，这些太阳光束照亮了风景的局部，使它们从周围的暗色景物中突显出来；当云彩移动时，太阳光束围着景色移动，突出不同的部分并以一种不断变化的画面使摄影者激动万分。它能把非常一般的景物变成非常奇特的景色。（图4.3-16）

8. 暴风雨天的光线

暴风雨的天气能让人在短暂时间内感受到多样化的照明效果，恶劣的气候条件能让我们拍摄出不同寻常或有趣的画面，创作出色彩鲜艳并富有意境的风景照片。

通常在瓢泼大雨到来之前或之后，会呈现出最迷人的瞬间，阳光与低垂的乌云并列仅仅持续几分钟，甚至几秒钟，当这种景象出现时，选择合适的被摄物体能创造出神奇的画面效果。使用正面光照明，能使风景产生强烈的色彩并取得最大限度的反差。当倾盆大雨过后，由于大雨洗掉了大气中的灰尘颗粒，增加了能见度，因此色彩变得更鲜艳。（图4.3-17）

图4.3-12　李登煜　摄

图4.3-13　舒磊　摄

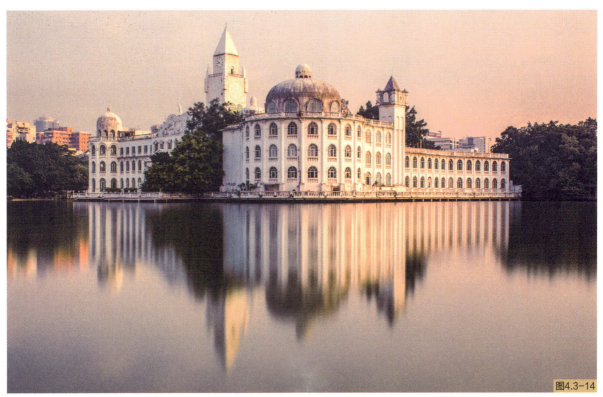

图4.3-14　李登煜　摄

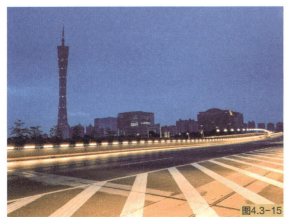

图4.3-15　陈达宝　摄

图4.3-16　蔡忆龙　摄

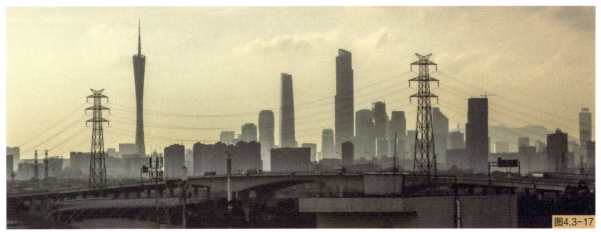

图4.3-17　李祖超　摄

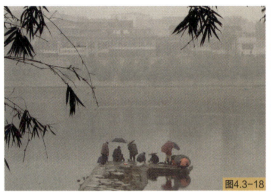

图4.3-18 卢小根 摄

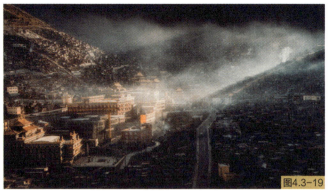

图4.3-19 吴晓超 摄

9. 迷雾天的光线

雾的出现是一种短期现象，最常见的是扩散雾。雾的光线效果比较微妙，拍摄时要从雾的浓度、被摄物体以及相机位置等进行综合考虑；空气透视感是迷雾的主要效果之一。雾中的可视度与场景的距离和深度的感觉有关，物体离相机越远，相对于近景的物体就越苍白，细节也就越少。迷雾天的这种感觉强烈，当所拍场景出现若干层次时，空气透视的感觉更强烈。（图4.3-18）

雾是超级漫射镜，一般不会产生阴影，影调范围相对较窄。柔和的迷雾使对比度降低，同时也降低了色彩的饱和度，带来了典型的淡化作用。如果太阳与大地形成的角度较低，而且雾不是太浓，正对阳光拍摄容易获得剪影效果。被摄主体越近，剪影越明显，远处的物体则呈现出苍白、谜一般的轮廓。

典型迷雾场景的动态范围较小，因此在曝光值的设置上，增加或减少2档以上的进光量，对画面照度的影响不大。迷雾天气比正常的天气有更多的空间感来诠释光线。可根据表达的需要，选择充足的曝光来获得明亮的效果，也可以用略微不足的曝光获得更加忧郁的气氛。（图4.3-19）

思考与练习

1. 光的基本特性有哪几种？

2. 光质的表现特征有哪几种？不同光质的表现效果有什么不同？

3. 通常把光位分为哪几种？各有什么特点？如何合理地运用？

4. 影调分为哪几大类？不同的影调其视觉特征有何差别？

5. 做低调拍摄技法实验。

6. 做高调拍摄技法实验。

7. 做构成中间调的拍摄技法实验。

8. 做异常光线的拍摄技法实验。

9. 做逆光剪影的拍摄技法实验。

10. 做光线的质感与肌理的拍摄技法实验。

5

第五章

航空摄影

章节前导
Chapter preamble

　　航拍作为摄影学科的一部分，同样离不开对焦点、曝光、白平衡等参数的设置。但是航拍构图等技巧相对于常规的摄影会产生一些新维度的变化，这些变化会给观者带来新的感受和认知。因此掌握航空摄影基础知识及航空摄影的特征，有助于摄影师创作出更具美感的航拍影像。

（本章由李可旻撰写）

第一节　无人机航空摄影认识

一、航空摄影概述

航空摄影始于19世纪50年代，纳达尔是首位实现航拍的摄影师和热气球驾驶者，他于1858年在法国巴黎上空拍摄。当时在热气球上用摄影机拍摄的城市照片，虽只有观赏价值，却开创了从空中观察地球的历史。1909年美国的威尔伯·莱特（Wilbur Wright）第一次从飞机上对地面拍摄相片。此后，随着飞机和飞行技术，以及摄影机和感光材料等的飞速发展，航空摄影相片的质量有了很大提高，用途日益广泛。它不仅大量用于地图测绘方面，而且在国民经济建设、军事和科学研究等许多领域中得到广泛应用。

二、无人机介绍

早期，航拍爱好者们都是自己动手制作无人机。现在，无人机成为批量生产的工具，这让无人机迅速发展起来。如大疆（DJI），为我们提供了方便易用的无人机。现在的摄影师无须自己动手制作无人机，便可以享受到航拍的视角和乐趣。目前，无人机平台的主要制造商有大疆、3DR、Parrot和AscTec。接下来我们将以大疆"悟"Inspire2（图5.1-1）无人机为例，介绍无人机的基础构成。

图5.1-1

图5.1-1　大疆无人机

三、无人机系统

我们将以大疆"悟"Inspire 2无人机（以下简称"'悟'2"）为例，分别从飞行控制系统、视觉系统、动力系统和电池系统来介绍飞行器的基础系统。

（一）飞行控制系统

飞行控制系统，简称"飞控系统"，相当于飞行器的"大脑"。主要包括以下5个模块。

（1）主控。

（2）指南针。

（3）LED指示灯。

（4）惯性测量单元。

（5）全球定位系统（GPS）。

（二）视觉系统

视觉系统相当于人类的眼睛，通过"感知"周围环境，实现定位和避障功能。每次视觉系统启动后，都将记录飞行器周围的飞行环境信息，形成相应的视觉图像数据。视觉系统所记录的视觉图像数据用于当前环境进行实时匹配，提升视觉系统的定位可靠性和精确度。

以下场景需谨慎使用视觉系统：

（1）低空（0.5m以下）快速飞行时，视觉系统可能会无法定位。

（2）纯色表面（如纯黑、纯白、纯红、纯绿）。

（3）有强烈反光或者倒影的表面。

（4）水面或者透明物体表面。

（5）运动物体表面（例如人流上方、大风吹动的灌木丛或者草丛上方）。

（6）光照剧烈、快速变化的场景。

（7）特别暗（光照小于10 lx）或者特别亮（光照大于10000 lx）的物体表面。

（8）对超声波有很强吸收作用的材质表面（如很厚的地毯）。

（9）纹理特别稀疏的物体表面。

（10）纹理重复度很高的物体表面（如颜色相同的小格子砖）。

（11）倾斜度超过30°的物体表面（不能收到超声波回波）。

（12）细小的障碍物，如电线、树枝等（人为检查障碍物是有必要的）。

（13）由于飞行中的惯性，需要控制飞行器在感知障碍物后的有效距离内停止前进。

（三）动力系统

动力系统是无人机的重要组成部分，它主要为飞行器提供动力，影响着飞行器的机动性能。大疆飞行器的动力系统包括电机（图5.1-2）、电调（图5.1-3）、旋翼（图5.1-4）。

图5.1-2 大疆无人机电机

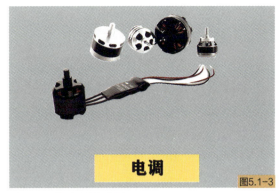

图5.1-3 大疆无人机电调

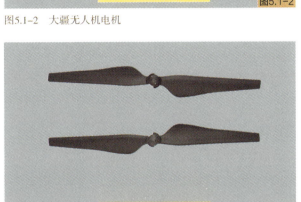

图5.1-4 大疆无人机旋翼

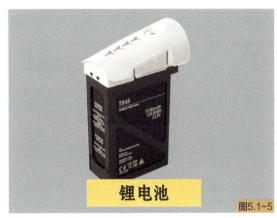

图5.1-5 大疆无人机锂电池

（四）电池系统

目前，多旋翼飞行器使用的是锂聚合物电池（以下简称"锂电池"，英文"LiPo"）（图5.1-5），具有能量密度高、输出功率大的特点。用户操作不当会导致锂电池出现异常，影响电池寿命和飞行安全。

锂电池使用安全注意事项：

（1）锂电池充满后需尽快断开电源，如果充电过量，超过电池承受的极限容易引起电池起火，甚至爆炸。目前即使充电器具备自动断电功能，我们也需要形成安全意识，充电时须有人看护，充电完成后及时断电。

（2）不要等到锂电池的电量全部耗尽后再充电，过度放电会缩短电池寿命，造成电池鼓包和膨胀，一旦出现变形要及时更换电池。

（3）锂电池需要长期存放时，应将单个电芯电压保持在3.85V左右（以下简称"保存电压"），满电情况下的锂电池存放时间不宜超过一周。大疆智能锂电池可以设置自放电时间，在超过预设时间后，能够自动放电到保存电压。若没有自动放电功能，可人工放电至保存电压，后续每3个月做一次充放电保养：先将电池充满，然后再放电至保存电压。

（4）在起飞前，需要留意低电压报警和严重低电量报警，以确保飞行时能留有足够的电量返航。

（5）飞行时，环境温度过高会导致电池散热迟缓，为保障安全应减小飞行器运动幅度。如果需要大幅度的飞行动作，应缩短单次飞行时间，提前降落更换电池。

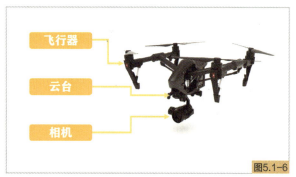

图5.1-6　大疆无人机飞行器、云台、相机

图5.1-7　大疆无人机监视器、遥控器

（6）低温环境会影响电池的放电性能，使得电池容量减少，导致续航时间缩短，甚至动力不足，应将电池预热至15℃以上。在条件允许的情况下，可以为飞行器电池仓部位加装保温材料，减少飞行时电池热量流失。

四、无人机构成

无人机航拍设备由飞行器、云台、相机、遥控器、监视器五个部分组成。（图5.1-6、图5.1-7）选用不同功能的设备，会影响到拍摄的内容与质量。因此在选择航拍设备时，需要根据客户对画面质量的需求、预算以及拍摄内容、环境等因素，综合考虑选择设备。

第二节　无人机飞行规章

一、航拍安全认识

无人机和机载相机作为专业的拍摄工具，当它们在飞行时，旋转着的螺旋桨和从高空突然坠落的物件极有可能会威胁到人的安全。操控无人机的人必须掌握好飞行安全常识，不然天上飞的那些或大或小的无人机，可能会变成伤人甚至杀人的"凶器"。所以，无人机航拍人员具备飞行安全意识的重要性毋庸置疑。

二、航拍规章条例

（1）遵守当地法律法规，飞行前查询相关法律条例。

（2）选择在视域开阔的地点飞行，切勿在人、动物或行驶中的车辆上方飞行。

（3）保持安全的高度飞行，远离高层建筑。

（4）保持清醒，切勿酒后执行飞行拍摄任务。

（5）保持全程双手控制飞行器。

（6）获取良好的GPS信号后再起飞。

（7）检查配件和机身外观完好，确保设备电量充足。

（8）参考飞行培训课程，在飞行模拟器中加强练习。

三、限飞区认识

（一）机场限飞区

为了保障公共空域的安全，无人机一般设置了机场禁飞区和限飞区。（图5.2-1）

（1）禁飞区指将民用航空局定义的机场保护范围的坐标向外拓展100m形成的地域。

（2）限飞区指跑道两端终点各向外延伸20km，跑道两侧各延伸10km，形成约20km宽、40km长的长方形，飞行高度限制在150m以下。

（二）其他限飞区

为了规避飞行风险，无人机一般在重要政府机关、监狱、核电站等敏感区域设置了限飞区。（图5.2-2）并且在大型演出、重要会议、灾难营救现场等区域，也会设置无人机的临时禁飞区，在活动准备和进行阶段禁止飞行，以维护公共安全。

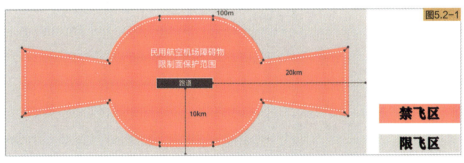

图5.2-1
大疆机场的提示：禁飞区和限飞区

图5.2-2
大疆机场的提示：敏感区域限飞区

（三）设备电池携带须知

在外出拍摄时需携带无人机备用电池，务必留意各大航空公司的电池运输细则。以下罗列了国际航空运输协会（IATA）关于电池携带与托运的相关政策法规（图5.2-3-1至图5.2-3-3）。

四、无人机登记与备案

根据中国民航局最新政策，自2017年6月1日起，正式对"最大起飞重量"250 g以上的无人机实施实名制注册，并粘贴相关标志，否则将被视为非法行为。

登记及备案要求（图5.2-4）如下：

（1）登陆"无人机实名登记系统"（https：//uas.caac.gov.cn），并注册账户。

（2）在"无人机实名登记系统"中填报相应信息。

（3）注册完毕后，系统会将"登记标志"发送至注册者填写的邮箱中，该标志图片包含每台无人机唯一的登记号和二维码。

（4）下载邮箱中的"登记标志"并打印，打印尺寸应不小于2cm×2cm。

（5）将"登记标志"图片采用耐久性方法粘贴于无人机不易损坏的地方。

图5.2-3
IATA关于电池携带与托运的相关政策法规

小型电池设备	中型电池设备	大型电池设备
● **电池能量**： 小于100 Wh	● **电池能量**： 100 Wh - 160 Wh	● **电池能量**： 160 Wh
● **手提行李**： 最多可携带独立电池20件，可携带装有电池的设备（基于个人用量）	● **手提行李**： 最多可携带独立电池2件，可携带装有电池的设备（基于个人用量）	● **手提行李**： 禁止携带
● **行李托运**： 禁止托运独立电池，可托运装有电池的小型设备（基于个人用量）	● **托运行李**： 禁止托运独立电池，可托运装有电池的中型设备（基于个人用量）	● **托运行李**： 禁止托运
● **常见设备**： 御Mavic系列、精灵Phantom系列、晓Spark、灵眸Osmo系列、产品配件类	● **常见设备**： 部分悟Inspire系列产品、部分经纬Matrice系列产品	● **常见设备**： MG系列、部分经纬Matrice系列产品

图5.2-3

图5.2-4
民航局无人机实名登记系统

图5.2-4

第三节　无人机飞行操控

一、飞行前准备

在操控无人机飞行前，我们需要做以下几项检查，以确保长时间的安全飞行。

（1）起降地点：要选择水平且视野开阔的地方。不仅要考虑到起飞，还要计划好降落地点。降落地点同样要求空旷且没有人、动物、树木等障碍物。同时留意起降点的一些金属物，它们可能会干扰无人机指南针的工作。我们所选择的起飞点也会被默认为无人机的故障返航点。关于故障返航点的设定，我们可以通过以下几个问题来确定：这个地方是否足够空旷并可以降落无人机？无人机在返航途中是否会碰到树木或电线？

（2）飞行条件：确保风力不会影响无人机的安全飞行。在雨天或大雾天需谨慎飞行无人机。一是因为雨水或水汽会损坏电子设备，另外一个非常重要的原因是，无人机飞行对能见度有较高要求，我们要在视线范围内进行飞行。除了气象条件，我们还需在应用程序上查看航拍区域是否允许飞行拍摄，是否远离机场等禁飞区。

（3）电池状态：确保所有设备的电池都已充满，包括遥控器的电池、监视器或移动设备的电池以及无人机的电池。同样还要确定电池的工作状态良好，检查电池是否膨胀或者出现损坏。不要使用工作状态不正常的电池。

（4）磨损程度：确保无人机及其他装置上没有可见的损坏，包括螺旋桨上没有缺口，无人机外壳上没有裂纹。如果无人机的螺旋桨出现了缺口或变形，使用时会影响到机身的平衡和造成相机震动，导致所拍出来的照片非常模糊，或者所拍摄的视频出现"果冻效应"。

（5）零件固定：确保无人机的所有零件紧紧固定且状态良好，尤其是所有的螺旋桨。确保无人机在飞行中不会有松动部件脱落。

（6）固件版本：固件是指无人机内部的计算机与无人机硬件连接的程序。在飞行前，我们要确定无人机已经更新最新固件。

（7）IMU惯性测量装置和指南针校准：当IMU惯性测量装置和指南针没有准确运行时，系统会给予警告。我们可以在APP应用中对IMU惯性测量装置和指南针进行校准。校准完成后，我们会看到屏幕飞行器状态提示栏变为绿色并显示有"可安全飞行"字样。

二、飞行操作

遥控器通常会有两根摇杆，分别控制不同的飞行动作。大多数遥控器允许按照飞行者的习惯，配置摇杆的对应操控动作。

这里有一些飞行术语需要我们了解：

（1）航向（Yaw）：控制飞机左右旋转。

（2）横滚（Roll）：控制飞机左右移动。

（3）俯仰（Pitch）：控制飞机前后移动。

左侧摇杆控制着无人机的飞行高度和航向；右侧摇杆控制着水平空间上的移动，包括俯仰和横滚。摇杆操作动作对应飞行器动作（表5.3-1）。

表5.3-1　无人机摇杆操作指示表

摇杆动作	飞行器动作
左摇杆上下拨动（油门）	飞行器上升、下降
左摇杆左右拨动（偏航）	飞行器左转、右转
右摇杆上下拨动（俯仰）	飞行器前移、后移
右摇杆左右拨动（横滚）	飞行器左移、右移

三、飞行模式切换

拨动该开关以控制飞行器的飞行模式。飞行模式切换开关位置以及每个开关位置对应的飞行模式参见图5.3-1。

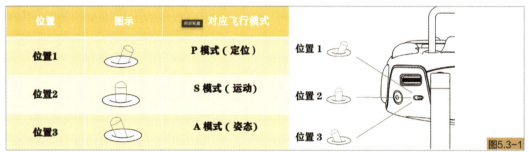

图5.3-1　飞行模式开关对应图

（1）位置1：P档，也称GPS档或GPS模式。使用GPS或视觉定位系统以实现飞行器精准悬停。操作者松开遥控器摇杆时，飞行器可以定点悬停。

（2）位置2：S档，也称运动档或运动模式。在这个模式下，飞行器仍然有定位功能。飞行器操控非常灵敏，动作幅度大，而且速度很快。

（3）位置3：A档，也称姿态档或姿态模式，飞行器不能定点悬停，仅提供姿态增稳。操作者在松开遥控器摇杆后，飞行器会被风吹动，需要不断手动修正，并仔细观察，防止飘移。

第四节　无人机拍摄技巧

一、航拍视角的变化

角度的使用对航拍而言举足轻重，不同角度类型的选择牵引着画面的成像效果，并且作为画面影像的基础构成，它也决定了整个影像的格调。水平视角使用最为频繁，与人类的主观视角保持一致，贴近

水平视角

倾斜视角

垂直视角

图5.4-1

图5.4-1　李可旻　摄

生活、亲和力强、画面沉稳厚重，易于渲染庄严肃穆的氛围。倾斜视角视域大、涵盖信息量丰富，还能拓展空间的纵深感、立体感和透视感。垂直视角有强烈的视觉冲击力，用于展现地面人们对熟悉景观的新角度，并启发不一样的情感体会。（图5.4-1）

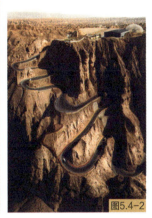

图5.4-2

图5.4-2　静言　摄

　　对于航拍，视角变化对图片带来的改变是巨大的。与地面摄影不同，航拍可以水平360°、垂直180°改变视角。在航拍时，我们可以首先围绕着画面主体飞一圈，找到最佳拍摄的角度，然后选择合适的高度。例如在图5.4-2中，通过改变角度，我们可以改变背景与主体之间的位置关系，以增强主体和背景的对比。

二、航拍高度的选择

　　人们在操控无人机航拍时，总会想着飞得越高越好。但当人们在直升机上航拍时，会盼着能飞得低一些。通常在120m的高空航拍是个合适的选择。然而，对大量优秀航拍作品的飞行记录梳理后发现，大部分拍摄都是在30m以下的高度进行的，很少有高于50m的记录。好的拍摄角度大多在低空。比如有时在距离水面

高度：120m

高度：80m

高度：30m

图5.4-3

图5.4-3　李可旻　摄

几米的高度，沿着水面低飞，会找到许多绝佳的拍摄角度。（图5.4-3）

拍摄高度的不同除了直接作用于画面信息元素的多寡，还间接影响着人们的视觉感受。如图5.4-4，在较高的高度下，所成影像更加宏观，给人呈现的是一种大格局的立体透视；在更贴近拍摄对象的高度时，所成影像更加细腻，给人渲染的是当下的一种情绪氛围，使人获得沉浸式的体验。

图5.4-4 静言 摄

三、航拍距离的调整

在取景时，让拍摄主体占据更多画面可以有效减少视觉上的混乱，使照片的主题更加明确。通常情况下，为了突出主体，摄影师或选择焦段较长的镜头，或使用变焦镜头拉近，或离拍摄对象更近，当然也可以后期对照片进行裁剪。若是使用定焦镜头（无人机大多使用定焦镜头），只能通过位移改变摄影距离。（图5.4-5）

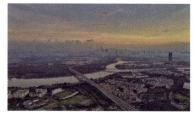 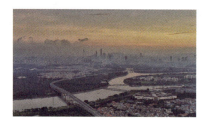 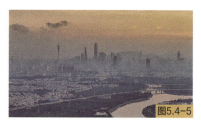

高度：1200m　　　　　　高度：800m　　　　　　高度：300m

图5.4-5 李可旻 摄

当我们靠近拍摄对象时，图片的氛围会发生改变：远观变为近看，读者从极目远眺变得身临其境，于是更能产生情感上的接近和共鸣。并不是所有拍摄都要这种近距离的取景，比如全景图，那种宏观的视角正是其吸引人的地方。如果说大气的全景图可比作扩音器，那么细腻的特写就是耳边的细语，各有各的魅力。（图5.4-6）

四、航拍前景的设置

在摄影构图过程中，我们可以有意地为画面增加前景。前景的加入可以提升影像的可读性、趣味性和纵深感。通常，人们在观看影像时，会首先被近处的前景吸引，然后视觉注意力转移到后面的中景或远景。所

图5.4-6 静言 摄

以，如果缺少了前景元素，一张远距离拍摄的照片会失去视觉重心，人们在看图时不知从哪里开始。在设置前景时，我们要注意增添的是趣味而不是视觉干扰。构图中设置前景的目的是引起读者关注，而不是分散读者的注意力。前景可以是一些交代图片环境的元素，或是与主体形成反差，进而凸显主体的色彩。总之，好的前景能够交代拍摄环境并引人入胜。（图5.4-7）

设计前景
形成对比

五、航拍背景的控制

除了前景，背景也值得我们关注。图片的背景要干净、简洁，不能对图片的主体产生视觉干扰。如背景上的树木恰好"长在"拍摄对象的头上。在构图时，我们要极力避免这种背景干扰主体的情况，要变换角度，让背景中的线条更好地与主体形成反差以突出主体。同样，如果图片的前景颜色明亮，那就需要找一个稍微暗一点的背景，以产生对比，突出主体。在处理背景问题上，常规摄影还可以通过控制景深，实现背景与主体的区别。我们可以根据实际情况，使用较浅的景深，实现背景的模糊虚化，突出视觉主体。（图5.4-8）

控制背景
突出主体

六、航拍视觉引导线的建立

在摄影构图中，有些物体可以自然而然地引导读者的眼球完成影像的阅读，我们称之为视觉引导线。它们可以是自然中存在的线条，如河流、海岸线、石头缝、树木等；也可以是人造物，如道路、铁轨、电线、路径、农田、建筑等。总之，我们可以巧妙地在构图中使用它们，引导读者将视线转移到影像的主体上。在摄影时，我们要主动寻找并利用视觉引导线为影像带来不同风格。笔直的引导线充满力量，能够迅速吸引并引领

建立视觉引导线
引领观者视线

图5.4-7
静言　摄

图5.4-8
静言　摄

图5.4-9
静言　摄

人们的视线；弯曲的引导线则以一种更为轻松且带有节奏的方式引导着人们的视觉。（图5.4-9）

七、航拍光线的选择

摄影是一门捕捉光线的艺术，所以选择在一天中正确的时段拍摄至关重要。在户外拍摄的时候，太阳是光源。晴朗天气正午时分的光线十分刺眼，物体的影子很硬，景物因为缺少影子的衬托而缺乏立体感和清晰的轮廓。此外，正午时间强烈的直射光还易产生眩光。所以，许多摄影师会尽量避免在这种不理想的光线下进行户外摄影。如果是阴天或多云天气，云彩就如同柔光罩一样，将阳光散射。这样天气下的光线较为柔和，不易产生阴影，很适合拍摄细节和自然的颜色。（图5.4-10）

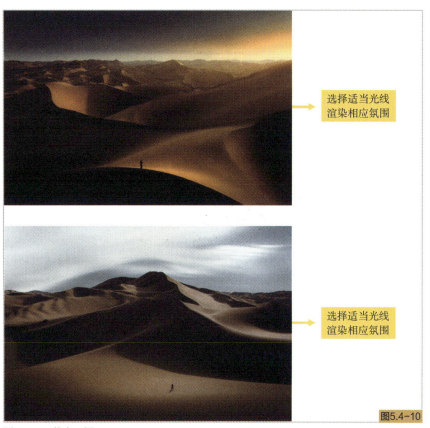

图5.4-10　静言　摄

思考与练习

1. 航拍无人机一般由哪些基础系统构成？其中为飞行器提供动力，影响飞行器的机动性能的是什么系统？

2. 航拍无人机的航向、俯仰、旋转分别如何控制无人机运动？

3. 无人机在进行拍摄时，一般需要注意哪几个因素对画面构成的影响？

4. 无人机在进行拍摄时，使用不同的景别对拍摄画面有何不同？

6

第六章
摄影作品的主题性表现

章节前导
Chapter preamble

摄影是极其自由的媒介，它作为一种现代技术手段，其飞跃性的发展为我们展开了新的记录和观察空间。摄影已远远超越了最初的"记录"工具和"欣赏"对象的功能，成为我们以不同的角度观察外部世界并进行判断的重要媒介。通过对取景器后面的物象的选择与表现，影像越来越个人化，成为个体艺术哲学的重新诠释，并随着传播的广度和深度，在塑造摄影师个人艺术形象的同时，也在多样的语境里呈现出不同的现实维度，并产生出新的美学标准。

第一节 摄影作品的分类

摄影作品的分类主要有肖像摄影、风光摄影、纪实摄影与新闻报道摄影、战争摄影、广告摄影、野外摄影、人类学摄影、科技摄影等。

一、肖像摄影

肖像摄影是以人物为主要创作对象的摄影形式，与一般的人物摄影不同，肖像摄影以刻画和表现被摄者的具体相貌和神态为首要任务。优秀的肖像摄影作品，必须根据拍摄对象的个性特征对其神情、姿态、构图、用光以及后期处理等进行认真的选择与表现。

加拿大摄影师尤素福·卡什是20世纪伟大的肖像摄影大师，被摄影界誉为"灵魂的拍摄大师""摄影界的伦勃朗"，在拍摄每张照片时，尤素福·卡什不仅会运用高超的拍摄技术和取景技巧，还凭借其优雅的风度和对人性的敏锐观察力去揭示他所认为的拍摄对象的"内心力量"。《愤怒的丘吉尔》（图6.1-1）是其代表作。

图6.1-1 尤素福·卡什 摄

二、风光摄影

大自然的美丽是感动人类心灵的永恒旋律，自古以来人们就千方百计与大自然亲近。艺术家更是用自己的艺术形式，记录与再现大自然的动人风采。摄影作为一门独立的艺术，以其自身的特征，为风光留影提供了广阔的舞台。

美国摄影师安塞尔·亚当斯是当代自然风光摄影大师的杰出代表。他的一生充满了传奇色彩，自幼学习钢琴的他在1927年投身摄影界，年轻时经常背着沉重的摄影器材，穿越美国西部的整个山区，把壮美的高山湖泊和宁静的丛林月夜定格在被他称为"乐谱"的胶卷上。特别是他拍的山月夜景，堪称最美的影像。他摒弃风靡一时的画意派摄影风格，追求最小光圈获取最大景深和最高清晰度，精湛的曝光和冲印技术使每张照片都具有无与伦比的精致品质，色调和层次的表现极为细腻。《月亮和半圆山》是其代表作（图6.1-2）。

图6.1-2 安塞尔·亚当斯 摄

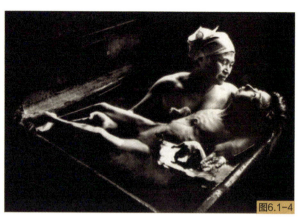

图6.1-3 埃尔弗雷德·埃森斯塔 图6.1-4 尤金·史密斯 摄　　　　　图6.1-5 亨利·卡蒂埃·布
特 摄　　　　　　　　　　　　　　　　　　　　　　　　　列松 摄

三、纪实摄影与新闻报道摄影

纪实摄影是对自然场景和人类社会活动进行真实记录，它的题材内容具有一定的社会意义和历史文献价值。纪实摄影包括各种体现摄影纪实性特征的实用摄影。从专业的角度理解，纪实摄影也专指社会纪实摄影，它是以记录生活现实为主要需求的摄影方式，要求如实地反映摄影者的所见所闻，其题材真实源于生活，不干涉被摄对象，不破坏现场环境氛围，原原本本地用照片记录被摄对象。

纪实摄影是摄影师秉承人道主义精神，怀抱着强烈的社会责任感和使命感，将人类生存世界真实再现，很多纪实摄影作品引起了社会关注，唤起了社会良知，为后世留下宝贵的视觉文献资料，所以纪实摄影具有美学价值、社会价值和历史价值。

纪实摄影具有其独特的美学价值，它之所以能唤起观众的情感，具有震撼人心的力量，是因为它凝聚着真、善、美，当欣赏者从凝固的瞬间感受到历史和社会时，会因精神愉悦而获得美感，实现心灵的升华。

纪实摄影作品具有真实性。真实性是纪实摄影的基本属性，纪实摄影能够再现现实生活，具备证明、证据的功能。纪实摄影作品以其真实的画面带来的视觉冲击力，给欣赏者留下深刻的印象。1935年埃尔弗雷德·埃森斯塔特在美联社的报道中发表的图片，名为《埃塞俄比亚士兵的脚》（图6.1-3），龟裂的脚底和缠绕的绷带构成触目惊心的几何图形，照片使人们意识到在新闻摄影中局部的特写会更加具有震撼力。

纪实摄影是"担当社会良心"的载体，摄影师怀着强烈的社会责任意识和深厚的人文关怀精神，通过对人性和社会进行深入细致的观察和剖析，拍摄出优秀的作品，并在作品中体现出对社会和人类的个人主观态度。因此，透过这些优秀的纪实摄影作品，欣赏者可以感受到摄影师人文精神的探求。美国摄影师尤金·史密斯拍摄的《智子入浴》（图6.1-4）是其系列作品之一，他深入一线报道了日本一间大型化工厂排放毒物，污染了当地水源而危及万余人的事件，为新

闻摄影敢于揭露社会矛盾树立了榜样。

纪实摄影的美是一种内在的美，是一种需要去发掘的美。纪实摄影师以其独特的审美、直觉和敏锐的观察力，运用快门、光圈、光影构图等摄影语言将照片的意境表达出来。《巴黎穆费塔街》（图6.1-5）是法国摄影大师亨利·卡蒂埃·布列松在巴黎的穆费塔街头抓拍的一幅脍炙人口的名作，照片中的小男孩意气风发、神情自然，充分体现出布列松娴熟的抓拍技能，印证了他所提出的摄影美学观念"决定性瞬间"的巨大魅力。

纪实摄影的历史价值在于其作品具有一定的真实性、准确性和可参考性。纪实摄影凝固瞬间、定格历史，它对当今存在、即将消失的人文遗迹的记录将成为人类历史的永久档案。因此，纪实摄影具有记录和保存历史的价值，具有作为社会见证者的独特资格。

四、战争摄影

历史上，世界不断发生战争。战争给人们带来的心灵与肉体上的创伤，往往需要好几代人的深刻审视与彻底反省，才能慢慢抚平。在此期间产生了大量优秀的战地摄影家，他们在硝烟弥漫的战场上无畏地记录着令人震撼的一幕，这些战争纪实图片为我们提供反省的基础，激发我们的勇气和正义感，有些甚至是对人性永恒的领悟。战争摄影是伴随着摄影报道形式在战场上大量应用，而出现的一种极富冲击力的摄影类型。它应该是新闻摄影的一部分，但是因其报道内容的独特性而常被

图6.1-6　罗伯特·卡帕　摄

视为一个单独的摄影类型，备受人们关注。《共和国战士之死》（图6.1-6）是罗伯特·卡帕于1936年9月在西班牙内战的科尔多前线拍摄的。罗伯特·卡帕是有史以来最为著名的战地摄影记者之一。"如果你的照片拍得不够好，那是因为离炮火不够近。"他的这句名言成了所有战地记者不畏炮火，揭露战争罪恶的精神动力。1954年5月25日，罗伯特·卡帕在越南采访第一次印支战争时，误入雷区踩中地雷被炸身亡。

五、广告摄影

广告摄影作为摄影艺术的一个专门领域，其历史并不长。但由于其极强的公众性、媒介传播性和商业性，发展速度惊人。特别是在20世纪20年代之后，广告摄影已由艺术摄影转向商业摄影，并逐步形成与工业技术结合的广告媒体业。20世纪30年代后，广告常以大幅照片为主，配以标题和少量文字。时装与媚态人物成为广告的主要拍摄对象，模特、电影演员、道具、化妆、灯光、布景、导演和摆拍大量运用，力求制造出尽善尽美的时代形象。霍斯特·P.霍斯特、布鲁门菲尔德、尼古拉斯·穆雷、安东·欧文·布鲁尔等人是20世纪30年代在广告摄影方面颇有建树的摄影家。

现代广告摄影与时尚杂志紧密联系，《时尚》《珀斯市场报》《时尚巴莎》是世界上最为著名的时尚杂志，它们旗下拥有世界上最优秀的时尚摄影师，如理查德·艾维登、大卫·贝利、赛西尔·比顿、

欧文·佩恩、康宏若林等。这些五彩缤纷的杂志上的时装摄影应该属于广告摄影的一个分支时尚摄影。时尚摄影的光线运用更加讲究，视觉艺术感觉更加强烈。图6.1-7是摄影大师霍斯特·P.霍斯特，1941年为美国时尚杂志*VOGUE*拍摄的封面照片。

六、野外摄影

野外摄影是自然风景摄影中一个较为专业的分支，由于野外生物的难控制性和自然条件的艰险因素，野外拍摄对摄影家身体素质和摄影器材品质的要求很高，特别要求使用长焦距镜头摄取难以接近的野生动物。每一张妙趣横生、鲜艳真实的野外风情照都凝聚了摄影家跋山涉水的艰辛，甚至需要冒可能失去生命的危险。20世纪以来，随着彩色摄影的发展，自然界五彩缤纷的色彩得以记录，极大地推动了野外摄影的发展。越来越多的职业摄影师和业余爱好者投入此题材的创作中，为该题材摄影而设立的世界野外摄影比赛大奖是与世界新闻摄影比赛大奖（WPP）、普利策新闻摄影奖并列的世界摄影大赛三大奖项之一。

图6.1-7　霍斯特·P.霍斯特　摄

The Embrace（图6.1-8）是俄罗斯摄影师谢尔盖·戈尔什科夫凭罕见的西伯利亚虎抱树的照片赢得2020年野外生态摄影大赛成年组总冠军。谢尔

图6.1-8　谢尔盖·戈尔什科夫　摄

盖·戈尔什科夫使用隐藏式相机和超过11个月的时间，成功拍得这个独一无二的画面。

七、人类学摄影

19世纪，有人认为土著会灭绝，有必要给予记录留给后人。本着这种想法，摄影家在拍摄中格外注重细节的表现，如皮肤、眼睛和体态等。1920年，标本式的"人种学"摄影已成过去。人类学家开始认识到，不同人种、不同人群间的真正差异是体现在文化上的差异，这些微妙之处难以简单地用镜头来捕捉，之后的人类学照片也预示了新型的文献摄影即将登场。20世纪50—60年代，雷奈·伯里和伯纳德·普罗苏等人对该记录摄影形式进行拓展。玛格南图片社的创办者之一乔治·罗杰在20世纪50年代出版《努巴人的村》，该作品对非洲生活进行了真实、新颖生动的记录，在摄影史尚属首次，在刚刚经历战乱的西方引起极大反响。他还是《生活》杂志的官方战地记者，一生作品极为丰富。其后继者莱妮·里芬斯塔尔在60年代历时8年，拍了反映努巴族人的生活风貌的照片——《摔跤者》（1962），农业、饮食和宗教构成了努巴族人生活的全部。莱妮·里芬斯塔尔成功地用图片记录了古老传统生活与

自然和谐共处的美丽景观。图6.1-9为莱妮·里芬斯塔尔1970年拍摄的《狂野非洲》系列作品之一。

八、科技摄影

20世纪20年代之后的科技迅猛发展，为摄影带来新的科技时尚之风。摄影的产生一开始就是以科技为依托的，从相纸的演化改进、感光技术的发展，到镜头等摄影器材的完善，都使人们深刻感受到科技的重大作用，科技进步为摄影带来了不可思议的变化。

瞬间摄影：电子显微镜和偏光滤镜给摄影艺术开创了全新的视角。美国麻省理工学院电气工程师哈罗德·艾杰顿创造了闪光仪，这种装置可以拍摄运动速度极快的物体。于是，子弹穿透物体或水滴下落的瞬间便凝固在画面中，创作出科学奇迹与美学的完美结晶，给人以无限的新奇感。图6.1-10为哈罗德·艾杰顿在1957年捕捉到牛奶滴出来的瞬间——《美丽花冠》。

显微摄影：摄影术诞生的起因是人们想把通过小孔进入暗箱的美妙光影记录下来，这也是推动摄影技术发展的动因，人们不断地追求着用最方便、最快捷和最准确的方法将观察到的精彩瞬间记录下来，并且能更真实美好地再现这些瞬间。显微摄影作为微距摄影的一个分支，为人们展现了肉眼看不到的另一个绚丽的世界。美国波拉公司定期向全世界征集微观世界的摄影精品，显微摄影突破传统的摄影手段，揭示着艺术与科学相结合的神秘世界。如美国昆虫学家T.艾斯教授，凭着对生物世界的敏锐观察与热爱，以精细的摄影手段创作出著名的微观摄影图片集《小型奇妙的世界》。

图6.1-9

图6.1-10

图6.1-9
莱妮·里芬斯塔尔　摄

图6.1-10
哈罗德·艾杰顿　摄

体内摄影：伦纳特·尼尔森巧妙地结合摄影与内窥镜技术，反复试验现有的仪器，适用于体内拍摄的特殊透镜在性能上日趋完善。20世纪60年代，他将广角镜安置在内窥镜的顶端，末端附设一个微型灯，历时4年，完成具有轰动性的人体胚胎在母体内发育的一组照片。图6.1-11为伦纳特·尼尔森在1973年拍摄的三个月大时的人体胎儿，刊登在《生活》杂志上，这是人类首次作为观者，清楚看到生命初始时的样子。自我认知的巨大兴奋让人们更深刻地感受到生命的奇妙与伟大。

图6.1-11　伦纳特·尼尔森　摄

第二节　摄影作品的主题表现示例

当今的摄影已经远远超越了最初的"记录"工具和"欣赏"对象的功能。相机加手机，既是技术，也是艺术。摄影师对取景器后面的选择与表现，随着艺术的潮流由视觉转向知觉。影像也在重新诠释着新的意义和内涵，并随着意义的多样性产生美学标准。

今天的"影像"已经成为一种通道，成为我们以不同的角度观察外部世界并进行判断的重要媒介。在当下的摄影世界，通过对取景器后面的物象的选择与表现，影像越来越个人化，成为个体艺术哲学的重新诠释，并随着传播的广度和深度，在塑造摄影师个人艺术形象的同时，也在多样的语境里呈现出不同的现实维度，并产生出新的美学标准。

在《摄影基础教程》的设置中，主题性表现结合人文社会学科的知识，强调作品中摄影本体语言的把握和控制，适当地开展一些交叉学科的尝试，以启发、激发同学们运用摄影这一现代的视觉手段来观察、研究社会现实的兴趣，并运用它来提升与社会生活的关联度，使各种现代学科之间更加融合与贯通。

画面的并置，以日常瞬间捕捉的图像作为单元或符号，串联起主观的认知空间，搭建一个中介物或代码，在影像的信息交叠样式中寻找可以相互解释的、

图6.2-1　蔡忆龙　摄

相互对话的机会，并产生出意义，是艺术家对定格影像的二次建构，在差异化中建立一种互文关系。因此，主题创作可根据自己的兴趣进行表现。例如，"摄影与城市"以自己的角度重新认识自己居住的城市，用摄影反映城市变化，留住城市记忆，传承城市文脉，寄托市井乡愁；用纪实摄影的表现形式表达自己对环境的关怀，对生命的尊重，对人性的追求；选择一个网络热词进行表现、自拍幻想自己的未来（演员、贵妇、虚拟偶像等人设游戏），通过摄影看自己或重新认识自己；用相机讲故事（自己或他人的故事，经典或自编故事等），摄影与设计也可以是选一个词语，例如束缚、秩序、抗争、口罩、手套等关键词进行创意表现。

以下为部分同学的创意案例。

（1）图6.2-1《并置NO.44》。通过关联的图像，打破传统纪实的单一表现手法，拓展想象表现空间；把不同时间、地点、人物所拍摄的图片并置在一起，让所选择的人物或场景构成某种对比和反差，对其进行探寻和质问。画面通过中间窗户的转换，引发观者对中西方的生活方式、妇女的社会地位等问题的思考。它们关联的是现代世界之间的碎片，不仅是决定性的瞬间，还是决定性的相互之间的影响，图像中日常化的场景，它们之间也在对话。

（2）图6.2-2《少女思绪》。李琪同学以摄影为媒介，通过画面表达情绪。独自一人在家，面对空荡荡的房间，心中不免升起一股失落感。有时会很烦躁，没有家人的陪伴也没有同伴的玩闹，什么事情都要自己动手……但是，一个人在家可以做自己想做的事情，学习完之后可以拍自己喜欢的照片，画自己喜欢的画，也并不无趣。成

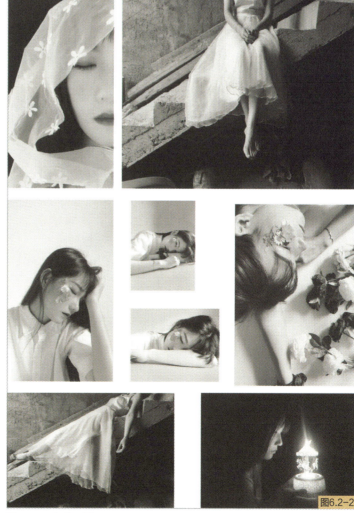

图6.2-2　李琪　摄

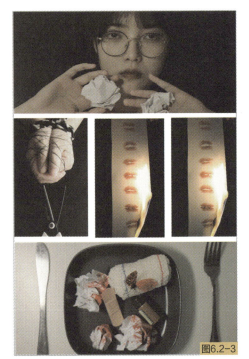

长应该就是明白很多事情无法顺着自己的意思，但是努力用恰当的方式让事情变成最后自己想要的样子。

（3）图6.2-3《卅亡》。"开不见头，亡不见首，却道恭喜，实为遗憾。"韩金洺以摄影为媒介，通过画面表达自己对躁郁症的关注和理解。社会心理疾病中，躁郁症导致人们无法正常相爱，尝试自救的人们迷失了自我，情绪始终牵引着情感走，而要表达的情绪被活埋在了心底，将以更加独特的方式展示在世人面前。

图6.2-3　韩金洺　摄

（4）图6.2-4《欢乐蔬菜世界》。余丽秋以摄影为媒介对蔬菜进行创意表现。蔬菜是我们生活中最常见的食品之一，几乎每天都能在餐桌上看到各种各样的蔬菜，她通过组合搭配，利用不同灯光和小道具营造氛围，让蔬菜"讲"故事。

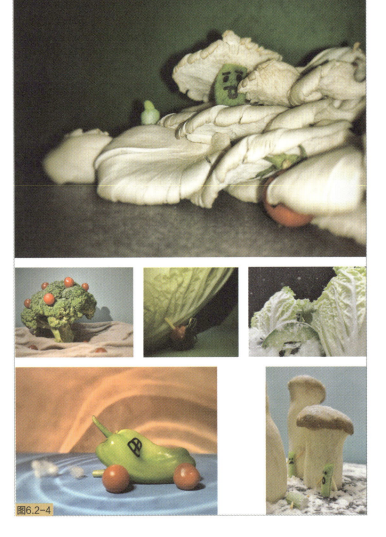

图6.2-4　余丽秋　摄

（5）图6.2-5《小世界》。赵佳琪等同学用微缩小人与实物道具搭建的不同场景进行创意拍摄，发挥想象力将原来普通的实物道具通过微缩小人的对比产生另一种感觉，给人置身于小人国的奇妙体验。第一张作品将伏特加酒瓶设计成了小人国的彩虹热气球，棉絮变作了云层，整个场景奇妙梦幻。第二张作品采用逆光拍摄，普通的啤酒瓶在灯光的作用下有了奇特的变化，并记录下了这一幕。第三张作品运用面粉搭建雪景，"小滑雪员"从猕猴桃雪山滑下，第四张作品则是记录了新年夜小镇居民聚集在一起等待新年钟声敲响的温馨画面。

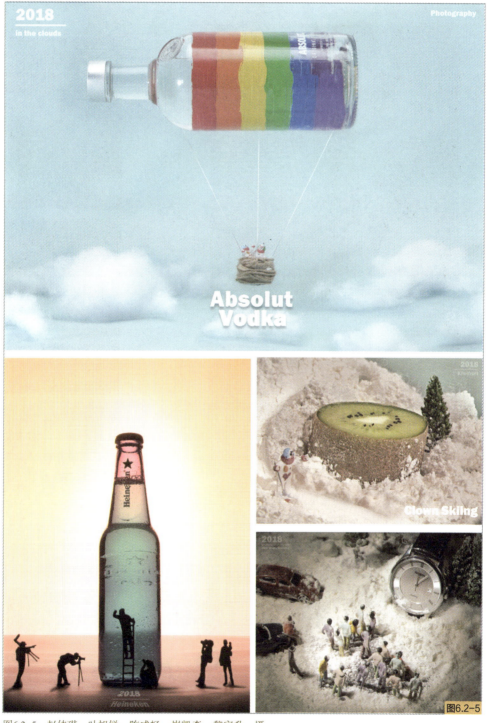

图6.2-5 赵佳琪 叶旭锐 陈威畅 崔凯森 黎家升 摄

（6）图6.2-6《不想长大》。罗慕仁同学其构思灵感源于一句话："不幸的人，用一生治愈童年；幸运的人，一生被童年治愈。"无论何时何地，保有童心是令人保持快乐的方式。这组作品以系列照片形式展现了一个女孩成长的四个阶段：快乐的童年、叛逆的少年、害怕长大的迷茫时期、豁然开朗后坚定自己初心不改的时期。通过光影、场景营造氛围，烘托出人物不同时期的情绪。借助大白兔奶糖这个独特的元素，贯穿其整个成长的过程，香甜滋味伴随着成长。因此，这也是一组大白兔奶糖的广告摄影作品。

图6.2-6
罗慕仁　摄

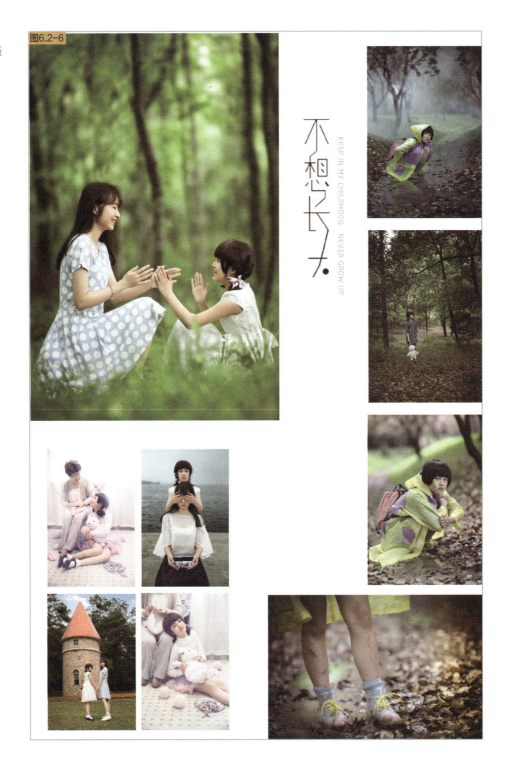

（7）图6.2-7《呓语》。伍嫚晴同学以摄影为媒介，借鉴波普艺术、立体主义的艺术手法，借助符号化的道具，以剪裁、粘贴等手段，将影像加以堆砌，创造一种夸张荒诞的画面来叙述抑郁症患者的生存状态。除了探索自我之外，也以开放的方式邀请受众思考他们自己与抑郁症的关系，呼吁人们关爱抑郁症患者。

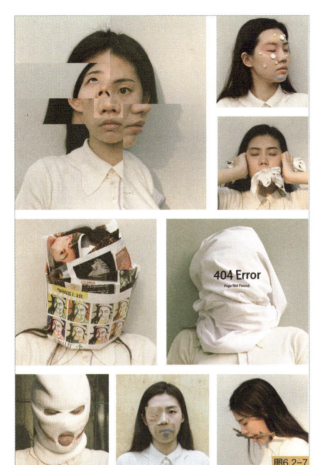

图6.2-7　伍嫚晴　摄

（8）图6.2-8《口罩·小战士》。梁薇同学用相机讲述故事，当今口罩是我们再熟悉不过的日常用品，往常它总是静静躺在药店的角落，平平无奇、少人问津。新冠肺炎疫情发生以来，小小的口罩担起了大大的使命，它像一名战士，成为抵御病毒的第一道防线，把人们的健康牢牢护在身后。这是关于"口罩国"的故事……

图6.2-8　梁薇　摄

（9）图6.2-9《五只鸟的故事》。卢雅琳同学用相机讲故事，把自编故事视觉化。有五只性格和外貌完全不同的小鸟，渐渐地……它们成了好朋友，它们五个总是在一起，一起晒太阳，一起玩游戏，一起分享美食，一起去探险，一起去旅行，去到了小人国，还和那里的居民成了好朋友，它们之间彼此包容，互相帮助，越来越了解对方，关系也越来越亲密，它们也继续踏上了新的旅程……

图6.2-9　卢雅琳　摄

图6.2-10 周颖 摄

（10）图6.2-10《人间百味》。周颖同学以纪实的手法记录日常遇见的事物。时空沉淀在每一个街巷，遗忘在角落的岁月瑰宝，平凡生活的点滴如今也会让人更加珍惜，走进大街小巷，用心感受人间百态。家家户户各有各的故事，各有各的柴米油盐。感受着平凡的开心与满足大概就是生活的魅力吧。虽然日子平静又平淡，但这些细小的瞬间就如被投石激起的涟漪，总能让人感受到平淡之中的温存。

图6.2-11
郭伟鸿　摄

　　（11）图6.2-11《口罩的束缚》。郭伟鸿同学用相机记录戴口罩成了新冠肺炎疫情下的新秩序。随着国内疫情被控制，人们的生活逐步恢复正常，但是也离不开口罩的束缚。国内疫情控制住了，但是国外的疫情却是非常严重。在疫情还没有完全结束之前，口罩成了人们生活的一部分，出门有谁敢不戴口罩？但是戴上口罩就会有种束缚感，因为戴的时间长的话会产生闷热、窒息的感觉等。

（12）图6.2-12《疫情下的"罩顾自己"》。朱国辉同学以纪实的手法记录疫情下人们的日常生活。

图6.2-12　朱国辉　摄

（13）图6.2-13《生计》。漫步街头，车流奔涌，总能看到这样一群人，他们在街头、在巷口等地方忙碌着。苏倩平同学用镜头记录他们匆匆而过，默默奉献，为了生计，为了梦想，他们向阳而生的画面。面对突如其来的疫情，许多人丢了工作，断了经济来源，遭受到巨大打击。但无论怎样艰难，总有人负重前行，让人在逆境中看到希望，明天或许会更好。

图6.2-13 苏倩平 摄

（14）图6.2-14《礼物工厂》。摄影师罗伟聪的作品，拍摄灵感源于《查理和巧克力工厂》和《圣诞奇妙公司》两部电影。画面根据孩子的生理和心理需求对电影场景里的道具元素进行拆解和重组，使得场景更能突出孩子本身，激发孩子的天性和孩子对场景的探索欲。

图6.2-14

图6.2-14 罗伟聪 摄

思考与练习

1. 思考纪实摄影与观念摄影的差别。

2. 用纪实摄影的形式反映城乡变化，以自己的角度重新认识自己居住的城市，留住城市记忆。

3. 用纪实摄影的形式表达自己对环境的关怀、对生命的尊重和对人性的追求。

4. 尝试以摄影作为媒介表达观念。

5. 摄影与设计。

6. 用相机讲故事。

课外阅读参考资料

1. 马尔帕斯. 国际摄影基础教程：摄影与色彩[M]. 孔德伟译. 北京：中国青年出版社，2008.

2. 伦敦，厄普顿，斯通等. 美国摄影教程（第8版）[M]. 杨晓光等译. 长春：吉林摄影出版社，2007.

3. 赫特尔. 人像摄影手册（第三版）[M]. 俞沁沁译. 北京：人民邮电出版社，2008.

4. 普拉克尔. 国际摄影基础教程：摄影用光[M]. 陈小波译. 北京：中国青年出版社，2007.

5. 人像摄影经典教程[M]. 叶佩萱译. 北京：人民邮电出版社，2012.

6. 视觉中国. https：//www.vcg.com.

7. 色影无忌. http：//www.xitek.com.

8. 蜂鸟网. http：//ww.fengniao.com.

9. 人像摄影杂志网站. http：//www.yxsy.net.

10. VOGUE意大利官网. http：//ww.vogue.it.

11. Harper's Bazaar官网. http：//ww.harpersbazaar.com.

12. ELLE官网. http：//ww.elle.de.

13. 装苑日本官网. http：// soen.toky.

14. 125magazine官网. http：//ww.125world.com/.

15. i-D官网. http：//models.com/client/i-d-magazine.

参考书目

1. 蔡忆龙，卢小根. 摄影与技法实验教程. 广州：暨南大学出版社，2015.

2. 颜志刚. 摄影技艺教程. 上海：复旦大学出版社，2000.

3. 苏民安. 广告摄影. 武汉：湖北美术出版社，2001.

4. 林路. 实用摄影技法108. 杭州：浙江摄影出版社，1998.

5. 沙占祥. 照相机及其使用. 沈阳：辽宁美术出版社，1995.

6. 张亚杰. 广告摄影教程. 北京：北京广播学院出版社，2003.

7. 陈喆. 新编基础摄影教程. 广州：暨南大学出版社，2005.

8. 迈克尔·弗里曼. 光线与用光. 北京：人民邮电出版社，2010.

9. 约翰·海吉科. 全新摄影手册. 北京：中国摄影出版社，2005.

10. Jay Dickman，Jay Kinghorn. 美国数码摄影教程. 北京：人民邮电出版社，2008.

11. 美国纽约摄影学院. 美国纽约摄影学院摄影教材（上、下册）. 北京：人民邮电出版社，1986.

12. 李可旻. 广州：无人机航拍的镜头语言在城市宣传片中的运用探索[D]. 广州大学硕士论文，2018.

13. 柯林·史密斯. 无人机航空摄影与后期指南[M]. 北京：科学技术出版社，2017.

14. 大疆传媒. 无人机商业航拍教程[M]. 北京：科学技术出版社，2019.

后　记

　　1839年法国画家和布景设计师达盖尔在巴黎公布了银版法，他在前人暗箱照片技术基础上创制出第一台实用的银版照相机，摄影自此走进人类生活。19世纪50年代，赖阿芳在香港皇后大道张挂的巨幅招牌"摄影社"，所拍摄的《广州街景》被推为中国艺术摄影史的第一幅作品。短短的一百多年时间，摄影术已经渗透到我们生活的方方面面，成为一种最大众化、最广泛的艺术样式，远远超越了最初的"记录"工具和"欣赏"对象的功能。相机加手机，既是技术，是艺术，也是最普通不过的日常生活。人人都是艺术家，博伊斯的先锋理论首先在摄影这一领域中应验了。而今，摄影术对中国的现代性、都市美学、视觉图像、文化心理、社会参与等方面都有它独特的作用。

　　今天的"摄影"已经成为一种通道，成为我们以不同的角度观察外部世界并进行判断的重要媒介。在当下的摄影世界，通过对取景器后面物象的选择与表现，图像越来越个人化，成为个体艺术哲学的重新诠释，并随着传播的广度和深度不断发展，在塑造摄影者个人艺术形象的同时，也在多样的语境里呈现出不同的现实维度，并产生出新的美学标准。我们已经进入一个图像的时代，信息社会里图像承载着丰富的信息量，又以其"视觉真实"作为当代的一种特殊艺术语汇，通过隐喻的外化来表现无限复杂的寓意性。摄影术自共享而来，而当下摄影的普及使"共享的摄影术"真正成为现实。

　　本教材在原来《摄影与技法实验教程》第二版的基础上，略加修改，更新大部分案例，以介绍拍摄技法为起点，通过对传统胶片相机的结构和感光材料，与现代数码相机的结构、功能设置以及操作方式的介绍，重点在常用135型单反数码相机的操作方式、拍摄技巧、用光、构图等内容介绍，增加了后面两个章节。第五章由李可旻撰写的《航空摄影》，使基础教程更全面、更符合科技时代的需求。第六章《摄影作品的主题性表现》是本人在长期的教学中所探索的教学理念，利用摄影这一现代技术手段为媒介，表现同学们对生活的真切体会，以启发、激发同学们运用摄影这一现代的视觉手段来观察、研究社会现实的兴趣，提升自己与社会生活的关联度，其中包含强烈的主观态度，与丰富的社会观照，借相机表现该时代同学们的人本主义取向和人文关怀精神，使各种现代学科之间更加融合与贯通。

　　本教材选用的图片来自广州大学美术与设计学院学生作业，以及广州大学学校公共艺术教育中心所开展的摄影比赛学生作品。准确地说，这本书的大部分内容是由学生们完成的。在此，我要感谢与我一起研究摄影基础教学，支持我开展学校公共艺术教育的领导与同事。感谢与我一起成长、进步的学生们。

　　本教材仅是本人近几年对摄影方面教学的梳理所做出的一份努力，其中定会有不足之处，衷心希望各位同人、同学提出宝贵意见，使我们在以后的教学实践中做得更好。

蔡忆龙

2022年2月28日